色彩基础教程
（第二版）

张永　刘琪　编著

苏州大学出版社

图书在版编目(CIP)数据

色彩基础教程/张永,刘琪编著. —2版. —苏州：苏州大学出版社,2019.11(2023.2重印)
现代艺术设计基础规划教程
ISBN 978-7-5672-3033-0

Ⅰ.①色… Ⅱ.①张… ②刘… Ⅲ.①色彩学－高等职业教育－教材 Ⅳ.①J063

中国版本图书馆 CIP 数据核字(2019)第 262137 号

色彩基础教程（第二版）
SECAI JICHU JIAOCHENG (DI-ER BAN)
张　永　刘　琪　编著
责任编辑　方　圆

苏州大学出版社出版发行
（地址：苏州市十梓街1号　邮编：215006）
苏州工业园区美柯乐制版印务有限责任公司印装
（地址：苏州工业园区双马街97号　邮编：215121）

开本 889 mm×1 194mm　1/16　印张 10.5　字数 168 千
2019 年 11 月第 2 版　2023 年 2 月第 3 次修订印刷
ISBN 978-7-5672-3033-0　定价：58.00 元

若有印装错误,本社负责调换
苏州大学出版社营销部　电话：0512-67481020
苏州大学出版社网址　http://www.sudapress.com
苏州大学出版社邮箱　sdcbs@suda.edu.cn

出版者的话

苏州大学出版社多年来致力于高校艺术类教材的出版,特别是陆续出版了20余种艺术设计类基础教材,经过多次修订重印,在市场上产生了一定的影响。

在此期间,艺术设计教学发生了很大变化,具体表现在教学理念、教学内容、教学方法等方面,因此,作为艺术设计类基础教材,也应与时俱进,符合时代要求。为此,我们重新组织编写出版这套"现代艺术设计基础规划教程"丛书。

该套新编教材的编写者大多为高校一线中青年骨干教师,既有丰富的教学经验,又具有创新意识;作品来源广泛,除了经典作品之外,大多是全国高校教师和学生的优秀作品,具有代表性和时代感;在结构和体例上更贴近教学实际。

我们希望"现代艺术设计基础规划教程"这套丛书能为高校艺术设计基础教学做出贡献。

编者的话

我们生活在一个色彩缤纷的世界。在人类发展的历史长河中,人们不断通过智慧去发现、解释色彩的奥秘,从而衍生出色彩学这一庞大而系统的学科体系,指导着人们去探寻色彩的未知空间。

当前社会飞速发展,生活日新月异,观念认知不断得到更新。作为艺术设计专业的基础教材,不仅要注重因"材"施教,更要因"需"施教。艺术设计专业基础教学的目的不仅是培养学生准确的色彩认知能力、审美与表现能力,更要为培养学生的创造力和创新意识提供智力支持和方向引导。因此,本教材结合"基础"与"设计"的专业特点和适用群体,在注重"基础性"的前提下,充分考量"艺术设计"的边缘界定。关注"基础"与"专业"的密切关系,重视不同学科间知识点的交叉、过渡、融合。本教材以创新精神、精品意识为指导思想,立足新起点,倡导新意识,解决新需求;主张内容时代性、观点科学性、知识系统性、表达严谨性、理论权威性;全方位展现基础色彩在设计领域的应用,扩大学生视野,提升其学习兴趣,为专业设计打下良好的基础。

本教材的编写受苏州大学出版社之委托,也是应当下对艺术学科的要求。编写者在教材编写过程中强化责任担当,结合自身的创作与教学经验,尽可能规避个人倾向和个性化语言的表达。本教材在示范作品的甄选上尤为谨慎,既考虑学生绘画水平,又兼顾学生欣赏能力以及学科的特点。但百密一疏,错误在所难免,恳请学界不吝批评指正。

本教材在编写过程中得到了苏州大学、苏州科技大学、南京师范大学、天津美术学院、东华理工大学、重庆师范大学、长安大学以及西安美术学院、安徽建筑大学等国内多所兄弟院校及同人的大力支持与帮助,在此一并致谢!

现代艺术设计
基础规划教程

目 录

第一章 色彩学原理

第一节　色彩基础知识……………………… 1
第二节　色彩的特性与感知………………… 7
第三节　色彩调和与对比…………………… 21
第四节　色彩表现的途径…………………… 27
思考与练习………………………………… 35

第二章 色彩训练的技术语言

第一节　色彩写生的观察方法……………… 36
第二节　色彩的空间透视与变化规律……… 37
第三节　色彩写生的构图形式……………… 40
第四节　笔触表现技法……………………… 46
思考与练习………………………………… 48

第三章 色彩表现的媒介与画法系统

第一节　水粉画……………………………… 49
第二节　水彩画……………………………… 53
第三节　色粉画……………………………… 57
第四节　丙烯画……………………………… 60
第五节　油画………………………………… 61

思考与练习··· 63

第四章　色彩写生的内容与表现

第一节　色彩静物写生······················· 64
第二节　色彩风景写生······················· 69
第三节　色彩人物写生······················· 74
　　思考与练习······································· 78

第五章　色彩写生实训

第一节　水粉静物写生示范··················· 79
第二节　水彩风景写生示范··················· 82
第三节　油画人物写生示范··················· 85
　　思考与练习······································· 86

第六章　作品欣赏

·· 87

参考文献

·· 161

第一章

色彩学原理

学习目标

1. 重点掌握色彩的基本原理与属性
2. 掌握色彩的调和与对比
3. 了解色彩的不同表现途径

知识点

色彩的光色原理　色彩属性　色彩调和与对比

第一节 色彩基础知识

关于色彩，透纳解释为"一种物质，且是具有给眼睛带来各种刺激的物质"。只要有光，便有色彩。色彩是一种自然现象，形成物体色彩的主要条件是光，没有了光的介入也就无法确定色彩的存在。在纷杂的世界中，人们视觉感受到的色彩丰富多变，这是物体通过对光的吸收、透射、反射、折射呈现出的颜色变化。色彩是一种物化现象，更是一种视觉现象。色彩是绘画表现的最重要条件之一，色彩的视觉印象直接影响人们的情绪（图1-1）。

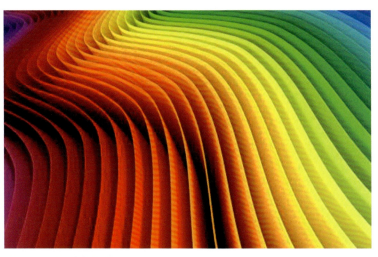

图1-1　色彩示意图

一、色彩的分类

1. 三原色

三原色是指红、黄、蓝三种颜色。这三种颜色无论是色光还是颜色本身，都是其他任何颜色无法调配出来的，而三原色按一定的比例混合可产生出各种丰富的颜色，因此三原色又称"母色"。在色环中，三原色的位置是平均分布的，是合成其他任何一种颜色的基色。

2. 三间色

在三原色中，用其中任何两种颜色混合产生出来的颜色就是间色，也叫二次色。如：红+黄=橙，黄+蓝=绿，蓝+红=紫。二次色所处的位置在两种三原色一半的地方。每一种二次色都是由离它最近的两种原色等量调和而成的颜色。橙、绿、紫三种颜色即为间色。

3. 复色

一种间色与一种原色或另一种间色混合产生的颜色就叫复色，也称再间色（图1-2）。

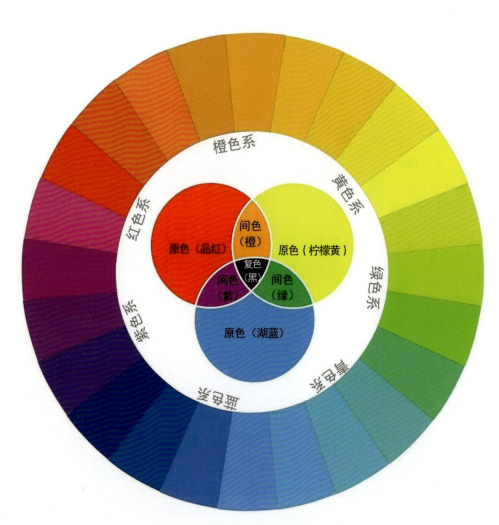

图1-2　原色、间色、复色的关系

二、色彩的属性

色彩的属性是指色彩的三大要素，即色相、明度、纯度（图1-3）。

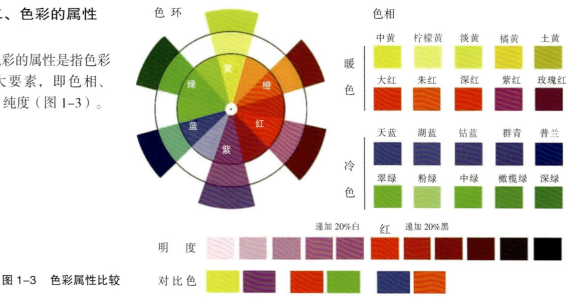

图1-3 色彩属性比较

1. 色相

色相是指色彩的基本相貌，如红、橙、黄、绿、青、蓝、紫。色相是由物体表面反射(或透射)后到达视神经的色光确定的，色相是色彩最基本、最重要的特征，相当于人体的外在肌肤。一般情况下，每一种颜色代表一种色相。

2. 明度

明度是指色彩的明暗深浅程度。物体表面的光反射率越大，看上去越亮，明度则越高。从明度值来看，白色最高，黑色最低；黄色较高，紫色较低。在明度对比中，色彩基本划分为三大明度基调，即高调、中调、低调，然后再根据需要进行组合、搭配。当其中任何一个高明度和低明度的颜色相配合时，明度差可产生强烈、醒目、明快的感觉；当颜色为黑和白或黄和紫时，其对比效果最强烈（图1-4）。

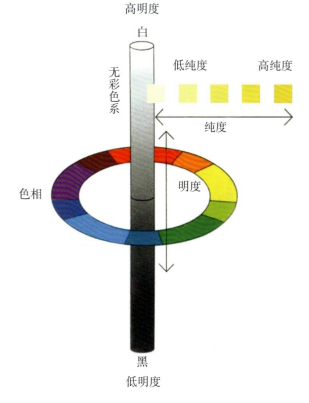

图1-4 色立轴图

3. 纯度

纯度是指色彩的饱和度、纯净度、鲜艳度。色相不同，明度不同，纯度也不相同。任何一种单纯色相与其他不同色彩混合即可降低它的纯度。因此，纯度降低的顺序依次为原色→间色→复色。

基于色彩的色相、明度和纯度三大要素，色彩的系统才完整、丰富。

三、色彩的系统

1. 有彩色系

有彩色系是指包括在可见光谱中的全部色彩。它以红、橙、黄、绿、青、蓝、紫等颜色为基本色。基本色之间不同量的混合、基本色与无彩色系之间不同量的混合所产生的万千色彩都属于有彩色系。

2. 无彩色系

无彩色系指由黑色、白色及黑白两色混合而成的各种深浅不同的颜色。从物理学的角度看，它们不包括在可见光谱之中，故不能称之为色彩。无彩色系按照一定的变化规律，由白色渐变到浅灰、中灰、深灰直至黑色。从视觉生理学和心理学上分析，它们则具有完整的色彩性，应包括在整个色彩体系之中。色彩学上也称其为黑白系列（图1-5）。

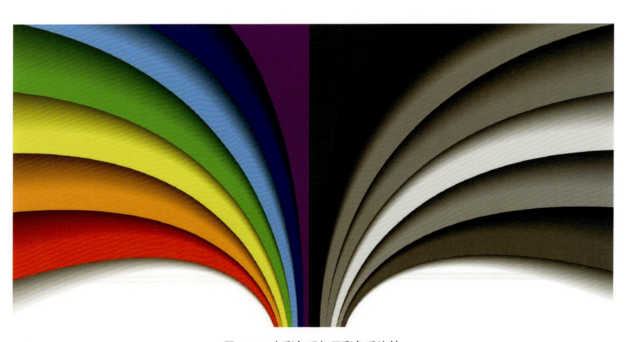

图1-5　有彩色系与无彩色系比较

四、形成物体色彩的因素

物体色彩形成的主要因素有光源色、环境色和固有色。初学者最易关注的往往是物体本身的色彩，而忽略其他因素的影响，极易形成孤立的色彩认知（图1-6、图1-7）。

1. 固有色

固有色是指自然光照射下物体本身特有的颜色特征。通常条件下物体没有真正固有的颜色。固有色决定物体的基本色调，受到环境、光源、视点等条件影响后固有色会发生相应变化，不同物体吸收和反射不同光波，因此，所

谓的固有色是相对概念。

2. 环境色

环境色即"条件色"。自然界中环境会对物体产生不同程度的影响。这种影响所引起的物体固有色彩的变化就是环境色。它是光源色作用在物体表面上而反射出来的混合色光。因此，环境色的产生与光源是分不开的。环境色的变化有规律可循：光源越强，环境色变化就越强烈；物体间距离越近，环境色彩影响就越明显；物体的质地越光滑，色彩越鲜艳，反射的力度就越大，反之则越弱。环境色在物体受光部与背光部是不同的，亮部反映的主要是光源色，而暗部主要反映环境色。

3. 光源色

光源色是指光源本身的色彩发出的光形成的不同色光。根据光波的长短、强弱形成不同的色彩特征。如自然光中的日光、月光不同，日光中的早、中、晚色光也不同；人造光中的灯光、烛光、霓虹光不同，灯光中白炽灯管、黄色灯泡以及蓝色的荧光灯又不尽相同。

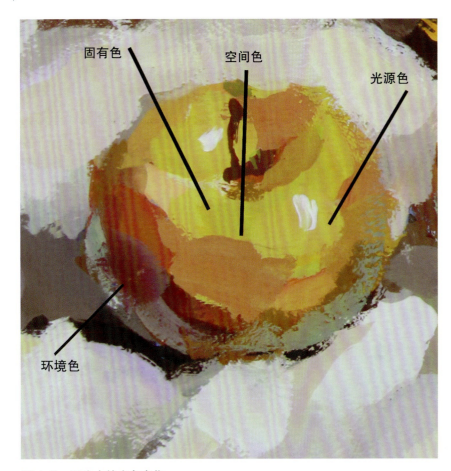

图 1-6　写生中的光色变化

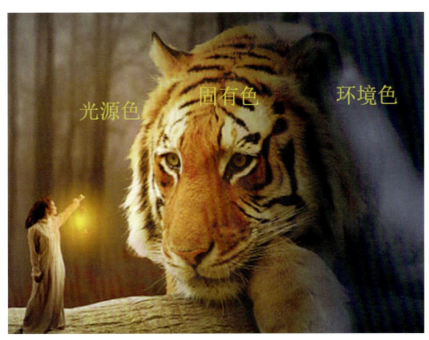

图 1-7　照片中的光色变化

4. 空间色

空间色是指用色彩表现画面中物体的空间距离。比如两个大小形状同一、颜色同一的物体，由于距离的不同则给人造成近大远小的感觉。近的色彩艳丽，远的模糊不辨；近的明暗对比强，远的对比弱，这些视错觉就是空间透视引起的变化（图1-8）。因此，色彩训练中充分理解物体间相互的色彩影响以及固有色、环境色、光源色的相互关系，也就理解了物体色彩形成的基本原理。

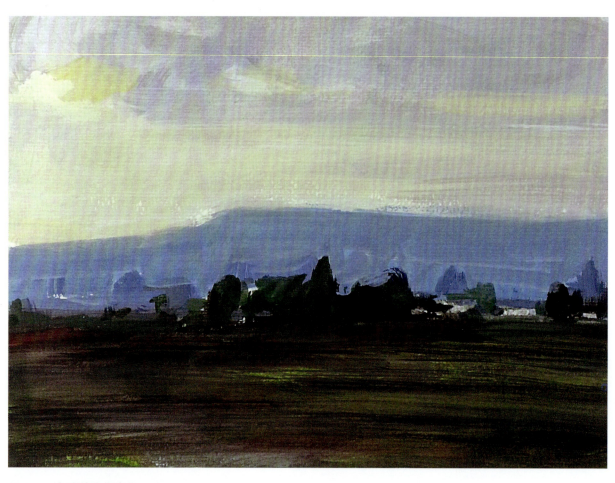

图1-8　色彩的空间变化　耿旺

第二节
色彩的特性与感知

一、色彩指代与联想

色彩所呈现的特征会给人们产生丰富的联想，色彩的联想可分为具体的联想与抽象的联想，这些联想反复多次后就使色彩被赋予了"色彩指代"（表1-1）。

表1-1　色彩指代与联想

色相	具体指示	抽象联想
红	朝霞、红旗、血液、口红、鲜花、灯笼等	狂热、热闹、温暖、活力、危险、血腥、节日等
橙	晚霞、柑橘、篝火、柿子、秋叶等	快乐、明朗、任性、积极、明确等
黄	柠檬、油菜花等	妒忌、色情、光明、年轻、活泼、权利、收获等
绿	春天、森林、嫩叶、草原、青苔等	生命、和平、冷静、希望等
蓝	海洋、天空、水、玻璃、宇宙等	冷静、忧郁、诚实、保守、忠诚、理想等
紫	紫罗兰、勿忘我、紫丁香、葡萄、薰衣草等	孤傲、消极、优雅、华丽、性感、神秘等
褐	巧克力、咖啡、中药、黄褐斑等	古老、原始、朴素、年迈、安定、平和、沉闷、单调、亲切等
黑	乌鸦、煤、夜晚、墨水、恶魔等	恐怖、黑暗、罪恶、权威、冷漠、死亡等
白	牛奶、护士、珍珠、白云、纸张、白鸽等	明亮、纯洁、坦诚、神圣、善良、信任等
灰	乌云、阴天、灰尘、阴影、烟雾等	宁静、朴素、孤寂、稳重、平凡、失望等
金	黄金、教堂、皇室、宗教等	智慧、理想、财富、权力、崇高等
银	冬天、白银、雪花、器皿、月光、科技产品等	庄严、平衡、温柔、感性、永恒、酷炫等
粉	荷花、蛇目菊、合欢、女孩等	甜美、温馨、稚嫩、浪漫、暧昧等

二、色彩的效应

色彩的效应大致可分为生理、心理效应与物理效应两个方面。生理、心理效应属于条件反射下的本能内心感受；物理效应是色彩在光的物理作用下的自然呈现，是外在的感知。

（一）色彩的生理效应

有学者从生理学角度对有色光线作用进行研究，比如费厄发现，肌肉的机能和血液循环在不同色光的照射下会发生变化，在色彩治疗疾病方面形成以下对应关系：

红——血脉失调和贫血
橙——肺、肾病
黄——胃、胰腺和肝脏部位的病
绿——心脏病和高血压
蓝——甲状腺和喉部的病

（二）色彩的心理效应

色彩的心理效应反映了不同条件下人的心理会随着色彩的变化而变化。在神秘主义者科琳·海琳娜看来，金色是灵魂的光辉，干净的蓝色和淡紫色代表着高层次的灵魂发展的境界，橙色代表占统治地位的知性，纯粹的绿色代表同情的本性，纯粹的品红或玫瑰红代表无私的、感动的本性，而暗灰色则意味着沮丧。

1. 红色

视觉强烈、刺激；富有生气（图1-9）。

图1-9 刺激的红色

2. 橙色

兴奋感,愉悦感;象征活力、精神饱满(图1-10)。

3. 黄色

轻盈明快,生机勃勃;象征权力、色情、颓废(图1-11)。

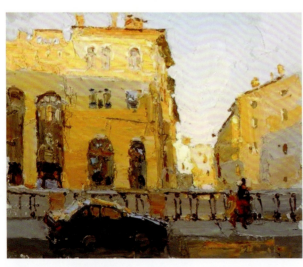

图1-10 饱满的橙色

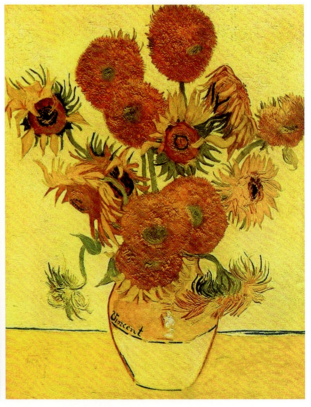

图1-11 明快的黄色

4. 绿色

清新宁静、松弛和谐；象征生命力量、和平（图1-12）。

5. 蓝色

冷静、清澈；象征安静、舒适和沉思（图1-13）。

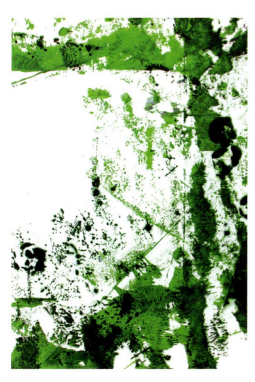

图1-12　清新的绿色

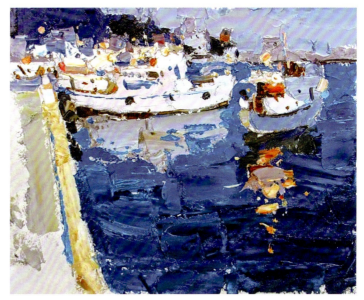

图1-13　透彻的蓝色

6. 紫色

精致而富丽，高贵而迷人；象征尊严、孤傲或悲哀（图1-14）。

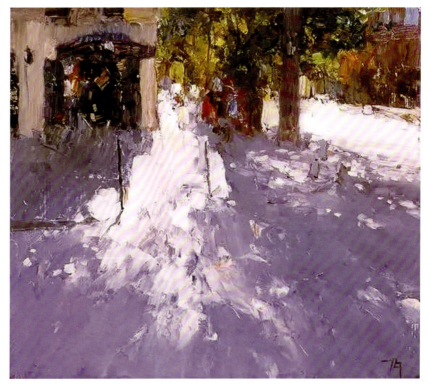

图1-14　孤傲的紫色

（三）色彩的物理效应

色彩对人引起的视觉效果反映在物理效应方面有冷暖、远近、轻重、大小等感知，这是物体本身对光的吸收和反射不同的结果，同时，还存在着物体间相互作用所形成的错觉。

1. 温度感

色彩学中，以色相不同将色彩区分为热色、冷色和温色。从红到黄称为热色，以橙色最热。从青紫、青至青绿色称为冷色，以青色最冷。紫色是红色与青色混合而成的，绿色是黄色与青色混合而成的，因此是温色。这和人类长期以来的感觉经验相一致，如红、橙、黄色会使人联想到骄阳似火，倍感暖热；而蓝色让人似乎置身于青绿山水间，倍感凉爽（图1-15）。

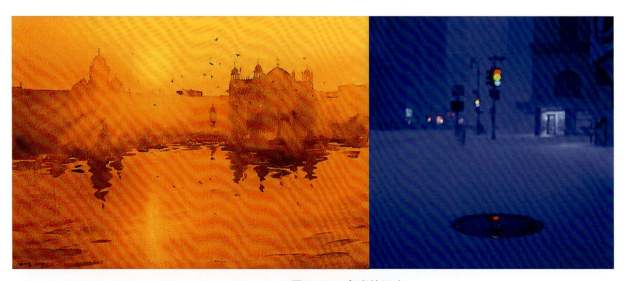

图1-15　色彩的温度

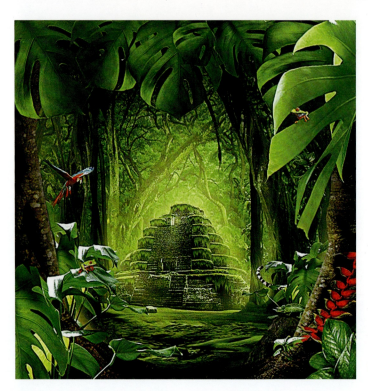

2. 距离感

色彩会产生距离远近、前进后退、凹凸深陷的感觉差异，可以使人感觉进退、凹凸、远近的不同。一般暖色系、明度高的色彩具有前进、凸出、接近的效果，而冷色系、明度低的色彩则具有后退、凹陷、远离的效果（图1-16）。

图1-16　色彩的距离感

3. 重量感

色彩的重量感主要取决于色彩三要素中的明度和纯度，明度和纯度高的显得轻，如红、橙、黄；而明度和纯度低的就显得重，如紫、青、绿。基于这种色彩感知，生活中常以此来满足平衡和稳定的需要，以及用来呈现不同性格（图1-17）。

4. 尺度感

色彩的尺度感主要取决于色彩三要素中的色相和明度。这两个方面对物体的大小感产生明显影响。暖色和明度高的色彩具有扩散作用，因此物体显得大；而冷色和暗色则具有内聚作用，因此物体显得小（图1-18）。

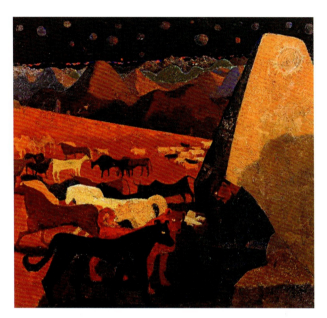

图1-17　色彩的重量感（《无限与永恒》都仁毕力格）

图1-18　色彩的尺度感

5. 强弱感

色彩的强弱感表现为红色、黄色强，绿色、蓝色弱。色彩对比度强，趋向明快（图1-19）。

图1-19　色彩的强弱感

三、色彩的视觉感知

图1-20　色彩与听觉

图1-21　色彩与嗅觉

色彩作为视觉感知的先决条件，也在心理层面充实了绘画的内涵。通过色彩所传递出的情感往往也是最先被人感知的。人们对于色彩的感知是由视觉神经系统在观察事物时产生的，眼睛感知的色彩效果与客观实际存在差异时会出现错觉。

（一）色彩与知觉

1. 色彩与听觉

色彩通过视觉感官刺激后会产生听觉联想。如图1-20所示，在现代科技声、光、电的运用中，植入视觉形象所营造出的强烈的光色效果，延伸了色彩与听觉的关联性。印象派绘画与巴洛克音乐更好地诠释了色彩在听觉感知中轻快婉转的特点。

2. 色彩与嗅觉

"气味"能够在特定时刻影响心理变化，具有感染情绪的能力。如烟雨迷蒙的南方清晨，清冷的蓝灰色调给人空气清新的感受；燃烧后乌黑的浓烟刺鼻甚至令人窒息，这些嗅觉信息常常被人脑处理为特定知觉（图1-21）。

3. 色彩与味觉

味觉主要通过味蕾对食物的品尝刺激而产生。通过生活的经验，人们可以自发地将味觉与许多食物的色彩一一对应（图1-22）。

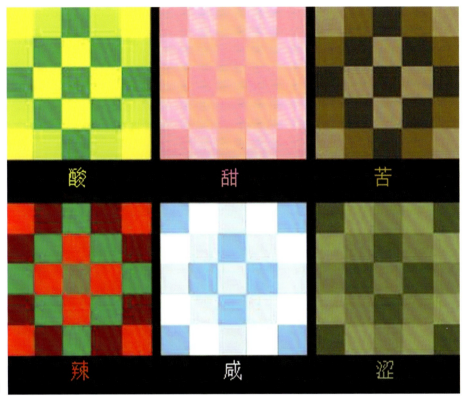

图 1-22　色彩与味觉

4. 色彩与触觉

触觉是由神经传到大脑的体感皮层从而产生不同的知觉。色彩可通过不同材质的载体呈现。如木板、金属色材质给人厚重、坚实的印象；丝绸、宣纸色材质的轻薄给人愉悦、浪漫、流畅之美（图 1-23）。

图 1-23　色彩与触觉

5. 色彩与幻觉

幻觉与错觉在视知觉中比较接近又略有区别。在人的当前知觉与过去生活经验发生冲突或思维推理出现错误时就会引起幻觉（图1-24）。重工业产品似乎与暖色、曲线无关，总给人冰冷、坚硬与理性的心理感应；当色彩与物体属性呈现对立的状态时，则会让人产生难以琢磨的奇幻的视觉感受。

图1-24　色彩与幻觉

6. 色彩与错觉

自然界中，视觉现象并非完全客观而真实地存在，很大程度上是主观的认知在起作用。当人的大脑皮层对外界刺激物进行分析、综合发生困难时就会造成视错觉。如在同一平面中，色彩的纯度、明度与色相发生变化后会显示立体视觉错位感（图1-25）。

图1-25　色彩与错觉　埃德加·米勒

（二）色彩与时间

1. 春　草长莺飞、生机勃勃（图1-26、图1-27）

图1-26　春天实景

图1-27　春（《叶下之森》）

2. 夏 炎热酷暑、赤日当空（图1-28、图1-29）

图1-28　夏天实景

图1-29　夏（《梦幻森林》）

5. 晨　旭日东升、晨光熹微（图1-34）

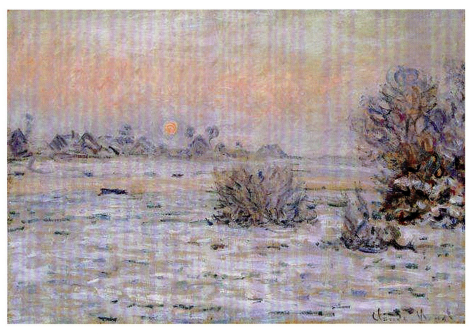

图1-34　晨　莫奈

6. 午　红日当空、金光万缕（图1-35）

图1-35　午　彼得·贝泽卢科夫

7. 暮　残阳如血、暮色笼罩（图1-36）

图 1-36　《凤凰Ⅱ》　威廉·麦金农

8. 夜　夜色朦胧、月明星稀（图1-37）

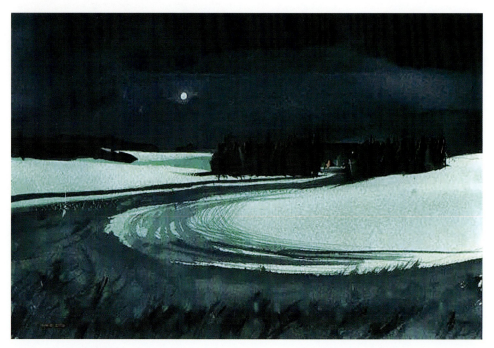

图 1-37　《夜的意境》　查理·拉

第三节
色彩调和与对比

一、色调

色调是指画面色彩的基本倾向。

色调有两重含义,一是指构成画面各种颜色的整体效果;二是指客观物象基本的色调。

色调的确立大致由以下几方面决定:一是统一的环境条件;二是画面的主体色彩;三是主观倾向的表现性处理。

从色相、明度、纯度、冷暖四个方面来定义画面的色调。

从色相上分,有红、黄、蓝、绿、紫色调(图1-38)。

图1-38 色相分析
（实景照片）

从明度上分,有亮调(高调色)、灰调(中调色)、暗调(低调色)(图1-39)。

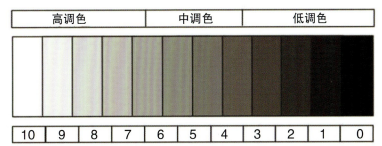

图1-39 明度分析

从纯度上分，鲜艳程度由高到低依次为高纯度、中纯度、低纯度（图1-40）。

从色性上分，有冷调和暖调（图1-41）。

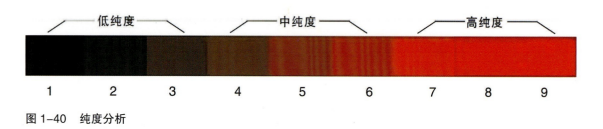

图1-40 纯度分析

图1-41 色性分析 （实景照片）

二、色彩的调和

"调"是调整、协调的意思。色彩的调和是将两种或两种以上的颜色组合在一起产生的和谐统一的视觉效果和色彩关系。

调和与对比是构成色彩美感的要素，是调整色彩秩序和视觉平衡的手段。自然界的色调丰富多彩，只注重色彩的统一而忽视色彩变化，画面就会显得单调；同理，只关注色彩的变化而忽略画面关系的协调就会杂乱无章。因此，对色调的把握至关重要。

（一）同一调和（协调）

同一调和是指在色相、明度、纯度的色彩三要素中保持某种要素相同，为单性同一调和；

或有两种要素相同,为双性同一调和。在明度、纯度变化上形成强弱、高低的对比,以弥补同色调和的单调感(图1-42)。

(二)类似调和(和谐)

在色相、明度、纯度三要素中,相邻或接近的两个或两个以上色彩调和称为类似调和。如红与橙、蓝与紫等的调和,称为类似色调和。类似色调和主要靠类似色之间的共同色来产生作用(图1-43)。通常分为明度类似调和、色相类似调和以及纯度类似调和。

图1-42　同一调和

图1-43　类似调和　杨小艳

(三)对比调和(互补)

对比调和就是将色彩间不同色相、明度、纯度的关系有组织地进行处理,形成和谐的节奏韵律。以色相或色性的对比为例,有红与绿、黄与紫、蓝与橙的调和。

调和方法有:选用对比色有意识地调整纯度;在对比色之间插入分割色;取主次双方面积不同的处理方法以求对比关系的和谐。对比色之间具有类似色的关系,也可起到调和作用(图1-44)。

图1-44 对比调和 (《游戏中的游戏》 严智龙)

三、色彩的对比

图1-45 色相对比 彭强

(一)色相对比

任何两种颜色或多种颜色在并置中呈现的颜色差异所形成的对比,称为色相对比(图1-45)。

根据色相对比的强弱可分为:

(1)同一色相对比在色相环上的色相距离角度是0°。

(2)邻近色相在色相环上相距15°~30°。

(3)类似色相对比在60°以内。

(4)对比色相对比在120°以内。

(5)补色相对比在180°以内。

需要注意的是，色相在色环上距离越远，对比感越鲜明、强烈。反之，色相在色环上距离越近，越容易给人造成视觉刺激以及精神疲劳，从而造成缺乏色彩倾向的问题。

（二）明度对比

明度对比是指色彩之间不同明暗层次的对比。根据不同的明暗程度可分为低调、中调、高调三大色调；根据对比程度的强弱分为短调、中调、长调三种类型（图1-46）。

图1-46　明度对比　吴静娴

（三）纯度对比

纯度对比是由不同纯度的色彩并置而产生的色彩间鲜艳程度的对比。改变色彩纯度的方法有四种：加白、加黑、加灰和加互补色。色彩之间纯度差别的大小决定纯度对比的强弱（图1-47）。

1. 低纯度对比

其特点朴实、无力、消极、平和、陈旧、平淡。

2. 中纯度对比

其特点温和、沉静、柔软。

3. 高纯度对比

其特点强烈、刺激、鲜明。

图1-47　纯度对比　吴静娴

(四)面积对比

面积对比是指两个或更多色块的相对色域比较。这是一种多与少、大与小、主与次之间的对比。

画面色彩通过面积、形状、位置和肌理表现出来。色彩面积对比是色彩对比中影响最大的因素,给人的心理感受较强烈。因此,面积对比也被视作一种优势调和(图1-48)。

图1-48　面积对比　(《阿卡迪亚》 大卫·惠特曼)

第四节
色彩表现的途径

色彩是造型艺术的五种要素之一,也是视觉语言中最具表现力的构成要素之一。色彩表现是从人对色彩的视知觉和心理效应出发,用科学分析的方法,把复杂的色彩现象还原为基本要素,利用色彩的转换原则,按照规律组合各构成之间的相互关系,再创造出新的色彩效果的过程。表现样式可分为再现(具象)(图1-49)与表现(抽象)(图1-50)形式。

表现的途径大致分为以下五种形态。

图1-49　色彩再现　(《我心依旧》 卫今)

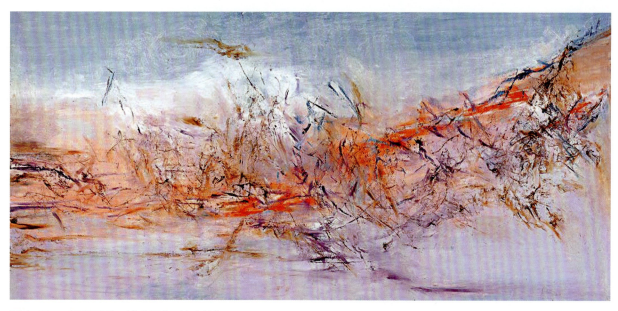

图 1-50　色彩表现　(《无题》 赵无极)

一、色彩分解

色彩分解是在点彩派理论基础上派生的色彩表现形式，其表现方法是将感受到的色彩经过理性分析，以点绘面的方式使色彩间的关系平缓过渡，不过分追求物体的质感和体积，色彩变化丰富而整体。色彩分解中点、线、面位置比较清楚、工整，设计意味浓郁。

色彩分解绘画形式有点彩法（图 1-51）、线条法（图 1-52）、团块法（图 1-53）。

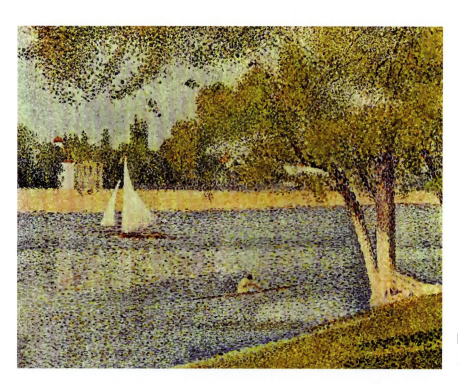

图 1-51　点彩法　(《春天，塞纳河上的大碗岛》 乔治·修拉)

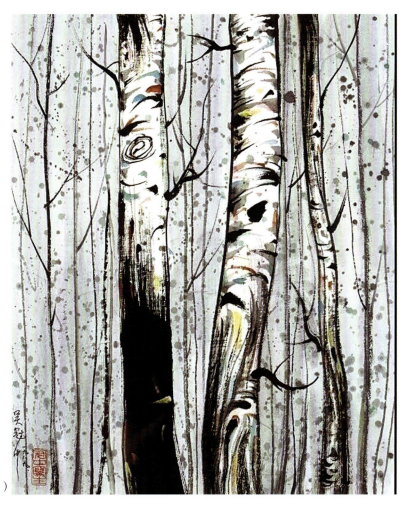

图 1-52　线条法（《白桦林》吴冠中）

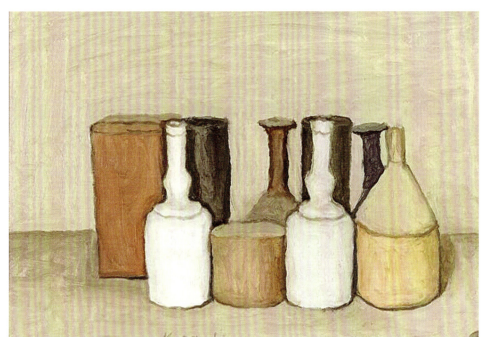

图 1-53　团块法（《静物》莫兰迪）

二、色彩归纳

与色彩分解相反,色彩归纳用统一的颜色表达丰富的画面,对纷乱无章的物象色彩进行秩序化、条理化的处理,对自然色彩进行概括、提炼;将色彩在画面上的面积配比、物体的组合搭配重新归纳概括,营造出抽象的造型、夸张的色彩。色彩归纳是色彩基础训练向专业训练的衔接与过渡。表现手法多以平涂为主,画面有序而和谐。

归纳性绘画的表现形式有并列法(图1-54)与叠加法(图1-55)。

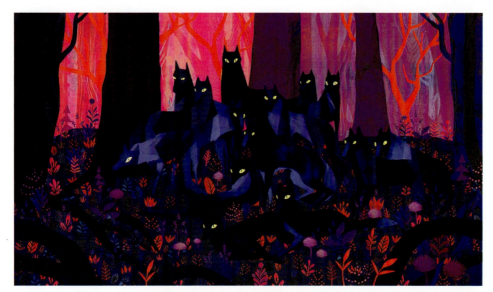

图1-54　并列法　(《梦幻森林》朱丽叶·奥本多夫)

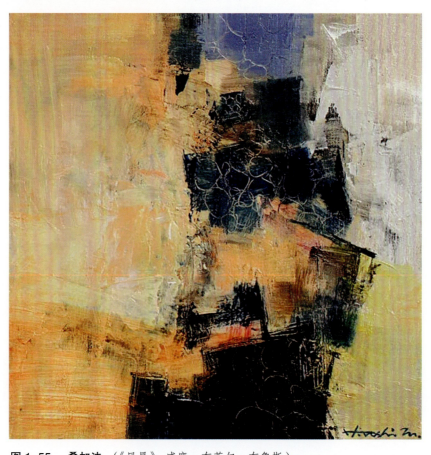

图1-55　叠加法　(《风景》威廉·布莱尔·布鲁斯)

三、装饰色彩

装饰色彩偏向主观、抽象、平面，强调画面色彩组合的整体协调关系，具有平面化的视觉效果，是写实色彩的延续。装饰色彩注重色彩的象征性，追求形式感和艺术家的个人感受，在创作中运用夸张、变形、简练概括等手法，多使用点、线、面的组合与公共轮廓线分割色块。

装饰色彩表现形式有平涂法（图1-56）、勾线法（图1-57）。

图1-56　平涂法　大卫·威特曼

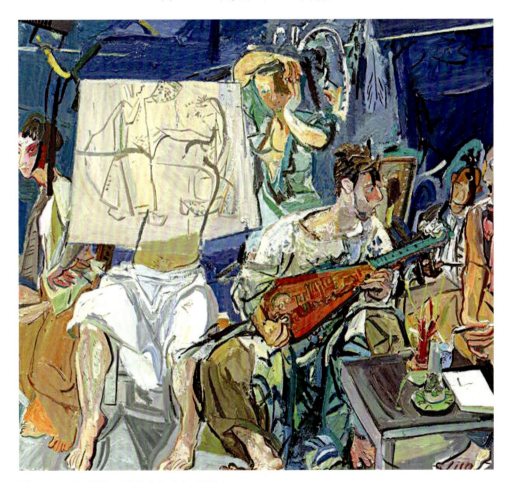

图1-57　勾线法　（《孤独如昔》闫平）

四、意象色彩

意象，即"以意表象，以象达意"，意是主观的理解，象是自然造化。意象性色彩是让人产生心理感觉和主观感情的色彩，它抓住物象的典型特征，配合心理层面，融入情感加工的意念表达。

意象色彩表现形式包括结合传统绘画元素（图1-58）、融合西方绘画技法（图1-59）及肌理与笔触（图1-60）。

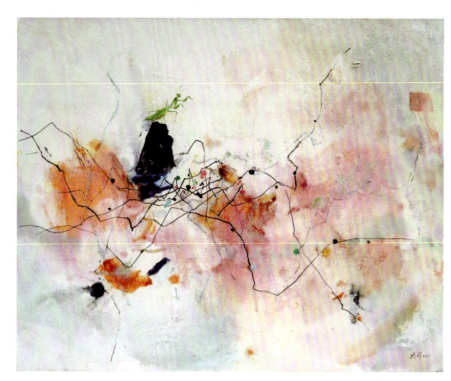

图1-58　结合传统绘画元素（《小昆虫看世界》 鸥洋）

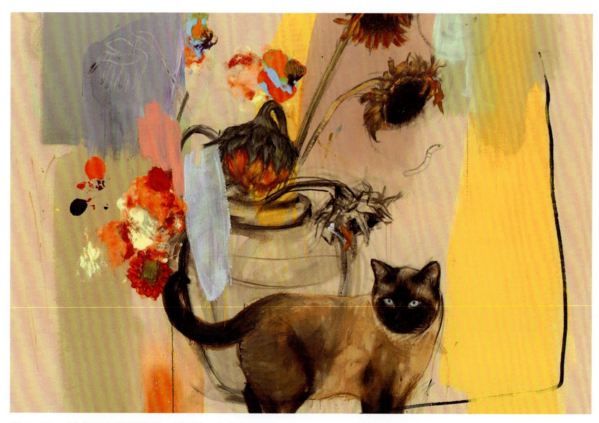

图1-59　融合西方绘画技法（《猫》 麦金太尔）

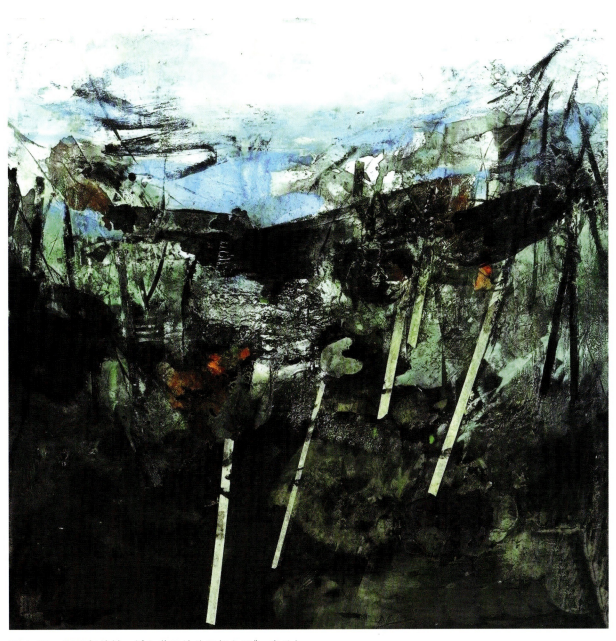

图 1-60 肌理与笔触 (《红荷湿地的记忆之三》 张元)

五、抽象色彩

抽象是相对于具象而言的,康定斯基对抽象的解释是:"艺术并不仿造可见的东西,而是把不可见的东西创造出来。"抽象色彩的特点是原始的、感性的,不被自然形象约束,充分发挥艺术家的想象力,对自然界物象形色进行再创造。抽象主义的表现手法对设计领域影响重大。

抽象绘画的表现形式有以下几种。

(一)热抽象

热抽象是指在画面中减弱或放弃具体内容和情节,突出运用点、线、面、色块、构图等纯粹的绘画语言来表现感觉、情绪、节奏等内心主观感受(图1-61)。

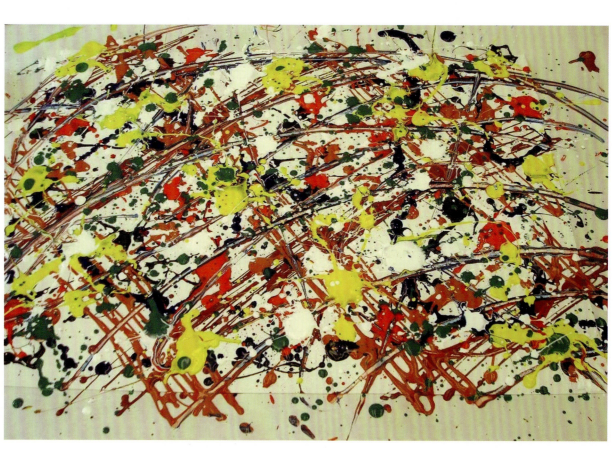

图1-61　热抽象　波洛克

（二）冷抽象

冷抽象以直线分割画面，并在分割的块面中平涂色彩。这些作品给人以冷峻、理性的感受，因而被称为几何抽象或者理性抽象（图1-62）。

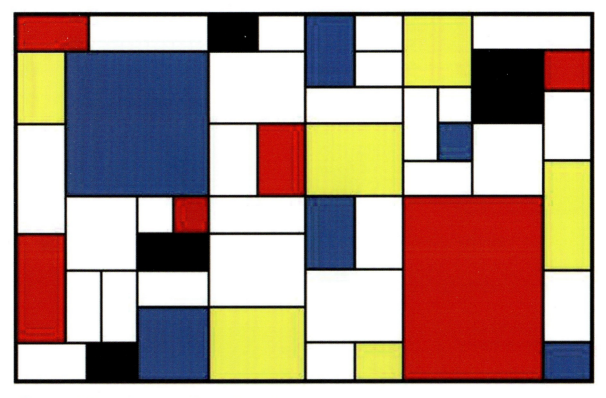

图1-62　冷抽象　（《红、蓝、黄构图》 蒙德里安）

● 思考与练习

1. 掌握色彩的基本原理与属性。
2. 理解色彩的特性与感知。
3. 掌握色彩的调和与对比，理解不同对比的基本概念及其特点，进行调色练习。
4. 根据图片分析创意色彩的特征，做色彩分解、色彩归纳、装饰色彩、色彩意象表现、抽象色彩的相关练习。

第二章

色彩训练的技术语言

学习目标

1. 重点掌握色彩写生的观察方法与空间透视变化规律
2. 掌握色彩写生的构图原理与相关技法

知识点

整体观察　构图形式　空间透视　笔触表现

第一节
色彩写生的观察方法

在色彩写生训练中树立正确的观察方法是色彩写生的首要条件。动笔之前需要充分地观察、研究、分析物体的形象特点、形体特征，在大脑中建构一个较为完整的印象和清晰的秩序。

一、整体观察

整体观察是一种行之有效的观察事物的方法，基本反映出作画者的思维方式和习惯。当面对错综复杂的物象时，要分辨出物体的基本大形和局部小形的主次关系，以及色彩的明暗、冷暖、空间、距离、虚实等变化，从而表现画面物象间形成的贯通、依存、对立的色彩关系和倾向。在"整体"系统中，一切细节都是无关紧要的，都需要服从"整体"的要求。因此，作画时一定要养成整体观察的好习惯。

二、全面比较

全面比较是色彩训练中整体观察的重要补充方法，主要从三方面进行：色相上，有冷暖对比、暖暖对比和冷冷对比；明度上，有明暗对比、暗暗对比和明明对比；纯度上，有纯灰对比、纯纯对比和灰灰对比。在色相、明度、

纯度三要素之间比较时，还需要注意明度相同比色相和色性、色相相同比色性和明度、色性相同比明度和色相。

面对千变万化的物体，通过所掌握的多种比较方法，可以轻松地理解并表现物象的丰富变化。

错误的观察色彩的方法是盯住一点孤立地看局部色彩，不把观察的部分与整体做任何联系；被动地照抄局部物象或一些偶然得到的现象，见红涂红，见绿涂绿，不考虑色彩在光和环境影响下的变化；不能正确地分析和理解局部与局部、局部与整体之间的相互依存关系。

在色彩写生训练中，一定要注重大色调、大明暗、大冷暖，做到整体观察与比较，这才是准确表现的重要前提。

第二节
色彩的空间透视与变化规律

一、空间感与层次变化

空间感是根据透视原理，在平面的绘画中获得立体的"真实"。通过画面的主次、虚实变化来表现画面的空间距离和层次变化。空间感的塑造一般从两点着手：

（1）在形体关系上注意对象的前后、大小、比例、明暗等对比关系，利用形体之间的透视表现空间，加强画面的空间感。

（2）在色彩关系上注意冷暖、强弱、深浅等对比，利用物象之间的微妙的色彩层次表现空间，使画面产生空间距离和深度。

画面景物空间一般分为三个层次，即远景、中景、近景。色彩处理上，我们把较近的物象刻画得比较具体，用色肯定且色彩对比鲜明，形体结构明确。在表现中间层次时，要考虑到物体的远近层次过渡和衔接，承前启后。过于具体会造成与前面的物象冲突，过虚则又与远景色彩混同。因此，在处理中间层次的色彩时，所有颜色都必须服从画面的整体关系，使之恰如其分地放在适当的位置。远景的处理要简约概括，色彩对比含蓄，结构不能过于清晰。总结起来，色彩的空间处理一般遵循以下规律：

凡是深色，越远越淡；凡是淡色，越远越深。

凡是暖色，越远越冷；凡是冷色，越远越暖。

最终与近地平线的天色趋于统一（图2-1）。

需要注意的是，在逆光条件下景物的固有色不明确，受光部通常位于景物的边缘和地面处，色彩偏冷；而背光部的投影，也倾向于冷调。背光部的反光则呈暖色倾向。所以在背光部冷暖色的交错中，色彩变化最丰富，受光部反而显得单调（图2-2）。

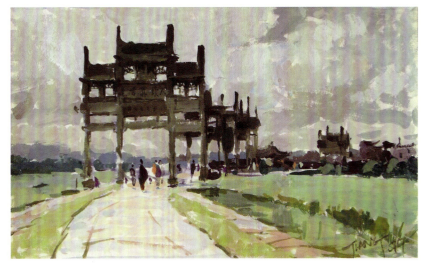

图2-1 《歙县牌坊村》 姜亚洲

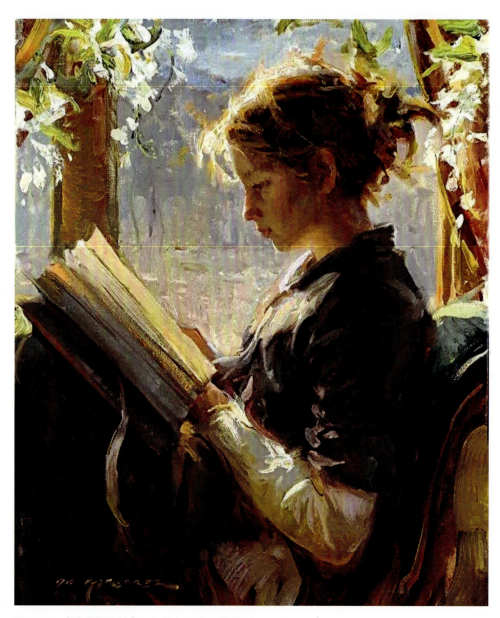

图 2-2 《读书的女孩》　丹尼尔·夫·捷哈兹

二、透视与空间

透视是表现空间的重要因素之一。自然界的各种物象由于透视变化而产生近大远小的距离感。要理解这一变化规律，必须理解透视基本原理，这样才能创造出合理的画面。

风景画构图中最重要的是选择视点的高低，即视高。不同视高的构图特点与表现目的相互联系。视高大致可分为三种，分别是低视高、等视高、高视高。

1. 低视高

低视高即仰视，接近地面或低于地面观察对象，呈现的是仰视的画幅视点，在画幅底线以下，物体近高远低。这种构图所表现的景物能给人巍然屹立、气势如虹的心理感受（图 2-3）。

图 2-3 《正午》 夏晓云

2. 等视高

等视高即平视，视平线在画幅中间部分。这种视高的构图近似现实生活的环境，使观者有身临其境的感觉（图 2-4）。

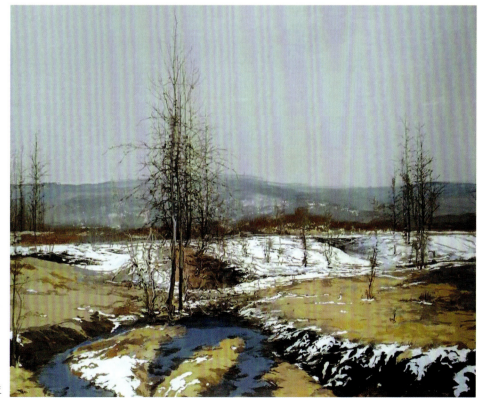

图 2-4 《融之三》 涂蓉蓉

3. 高视高

高视点即俯视，视平线在画幅上部，物体近低远高，可表现宽阔的地面和深远空间。高视点的透视构图可以表现画面的深度与气势（图2-5）。

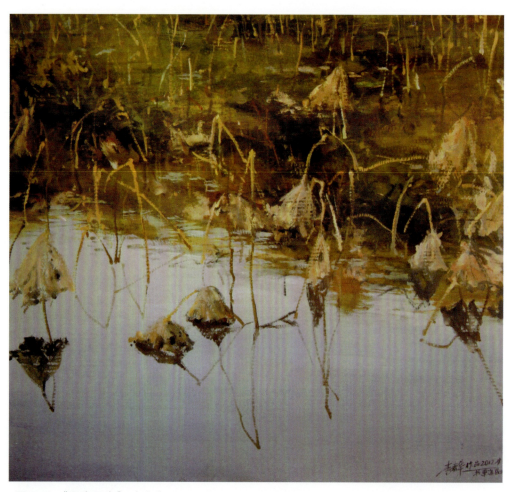

图2-5 《秋来无声》 李春华

三、用笔效果与空间营造

画面中近处用笔大胆、色多水少，远处用笔简约概括、水多色少。

在第一章中分析过色彩各有其性格，不同色彩所主导的不同区域产生的色彩效果直接表现物象远近距离。但是自然界中万事万物都不是绝对的，绘画及色彩表现更是如此。因此，在观察客观物象时要具体问题具体分析。在画面空间问题的处理上结合所掌握的自然法则来理解和运用，不能简单机械地描摹对象。

第三节
色彩写生的构图形式

画面构图犹如人的骨架。无论静物、风景、人物都有相应的构图要求和基本法则。构图中包含作者的审美、构思和组织画面的能力。在构图阶段，根据题材和主旨思想的要求，一定要对物象进行细致的分析研究，如画面取舍、对象主次、虚实关系、强弱节奏、冷暖调等。从构图形式上，可以分为以下几种。

1. 井字形构图

均衡与对称是井字形构图的基础，这是画面构图的常见形式。黄金分割具有严格的比例要求，蕴藏着丰富的美学价值。应用时取 0.618 位置，按黄金分割的传统办法，把长方形画面的长、宽各分成三等分，整个画面呈井字形分割。井字形分割的交叉点是"画眼"，即画面视觉焦点的位置，往往最能吸引人的视线，也称视觉中心。这种简洁的构图方式，往往背景比较简单，但画面中心突出（图2-6）。

2. 三角形构图

三角形构图是指所描绘的对象在角度选择上构成三角状态。其特点是画面稳定、紧凑、均衡。运用三角形构图要特别注意绘画对象的组合方式。无论是人物、风景还是静物，都要根据对象的整体形状或排列特点来构图。三角形构图形式可形成深远的视觉效果。三角形构图主要有正三角、斜三角、倒三角三种基本形式，应根据情况灵活运用（图2-7、图2-8）。

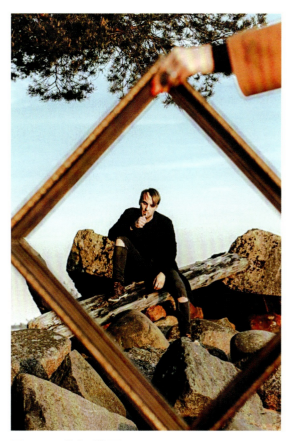

图2-6　井字形构图

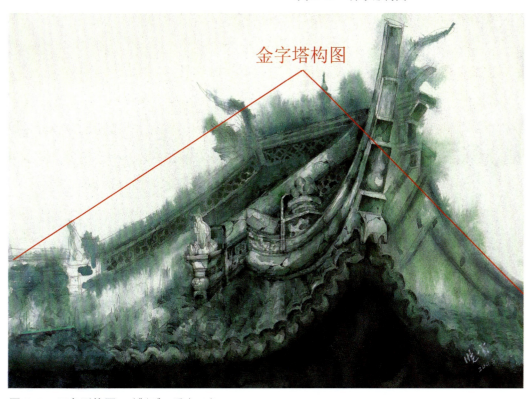

图2-7　三角形构图　（《瓴》夏晓云）

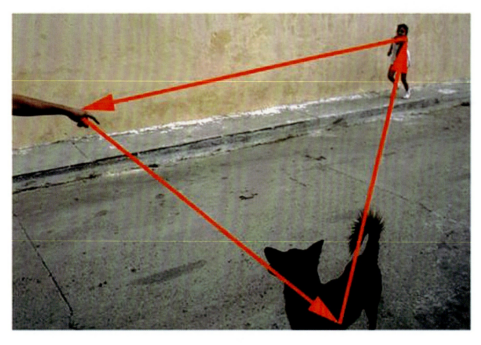

图 2-8　三角形构图

3. S 形构图

S 形构图多采用俯视角度，适合表现物象本身的曲线美，如河流、道路所形成的弯曲线条。S 形构图可把画面中的环境同主体连接起来，构成富有变化的统一体，引导观众的视线向纵深方向移动，丰富观众的想象力。运用 S 形构图要注意画面中曲线的分布应疏密结合，张弛有度（图 2-9）。

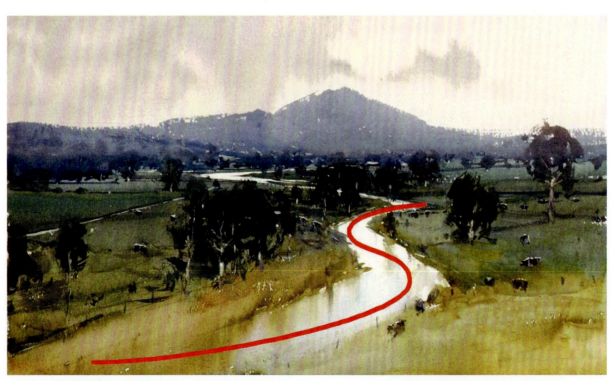

图 2-9　S 形构图　约瑟夫

4. 对角线构图

对角线构图是把主题安排在对角线上，物体轮廓线呈右上、左下或右下、左上延伸动势。对角线的运用也要明确画面布局，表达作品题材与内容，充分借助对角线构图所带来的延伸感和动态感优势，使画面更加立体、鲜活（图2-10）。

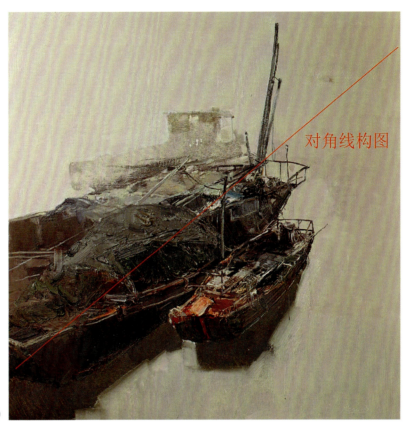

图 2-10 对角线构图 （《薄雾》 周建捷）

5. 框架式构图

框架式构图又称"框中框"构图，指的是将画面主体包围起来形成框架式结构，使观众的视线集中于画面中的主体部分，从而加强画面透视效果。此构图形式，前景一般要选择影调较暗的景物，突出描绘主体部分。框架式构图不限于矩形形状，任何形状或形式框架都可辅助构图，如由圆形曲线构成的框架式构图活泼而富有变化（图2-11）。

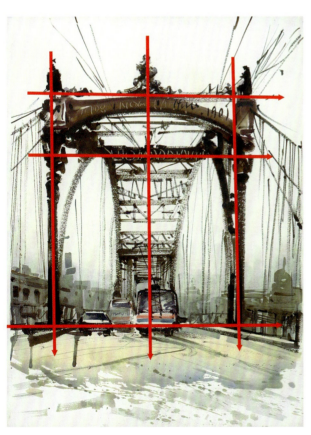

图 2-11 框架式构图 （《通向郊外的铁桥》 董克诚）

6. 横构图

横构图充分利用横线条的横长功能，适合表现地平线上的宽广景物。一般横向构图画幅长宽比例为2∶1，符合人眼的视觉要求，有合理舒适的视觉效果（图2-12）。

图2-12　横构图　（《歌声嘹亮的地方之二》 余尚红）

7. 竖构图

当被画对象的高度比宽度大时，一般采用竖构图形式。竖长式构图适合表现高大直立的景物，突出物体的形状和气势。竖构图应遵循垂直线条为主、横线条为辅的原则，一般画幅的高宽比例为2∶1（图2-13）。

8. 十字形构图

十字形构图是画面中景物横竖交错形成的十字结构。十字形构图既可以安排较多的背景和环境，还能将观众视线引向十字交叉点，主体突出（图2-14）。

构图形式林林总总，还有对称式、均衡式等。画面构成法则是人类在创造美的形式和过程中，对美的规律与经验的总结和归纳。如统一与变化、对称与平衡、节奏与韵律、无序与秩序、对比与调和等。每个人都可以打破僵化的条条框框，创造符合内心感受的作品结构形式。

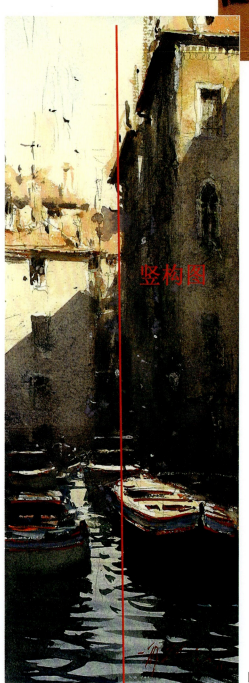

图2-13　竖构图　（《老城》 约瑟夫）

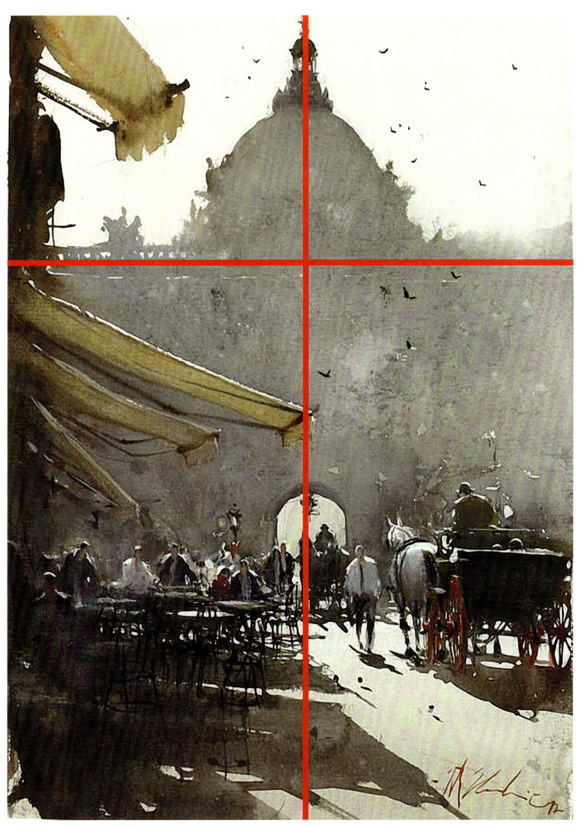

图2-14　十字形构图 (《逆光中的教堂》 约瑟夫)

第四节
笔触表现技法

笔触，即笔在纸上运动留下的痕迹。用笔不是目的，而是手段。"笔以立其形质，墨以分其阴阳"，追求色彩更要注重形质，不辨色彩难分其阴阳；不分形质容易流于表象。总的来说，应从表现对象的目的着眼，根据其不同结构、质感，结合创作感受，立足于形、色与用笔习惯，可以大笔纵横，也可以小笔点绘。通过摆、刷、揉、擦、点、勾、堆、扫等各种笔法进行描绘（图2-15、图2-16）。

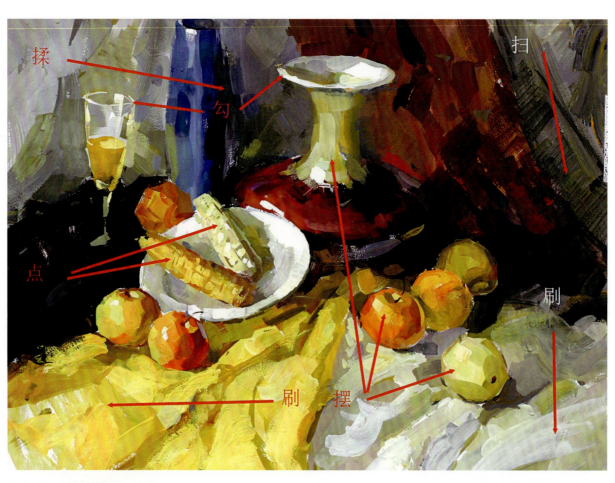

图 2-15　笔触的表现　　张永

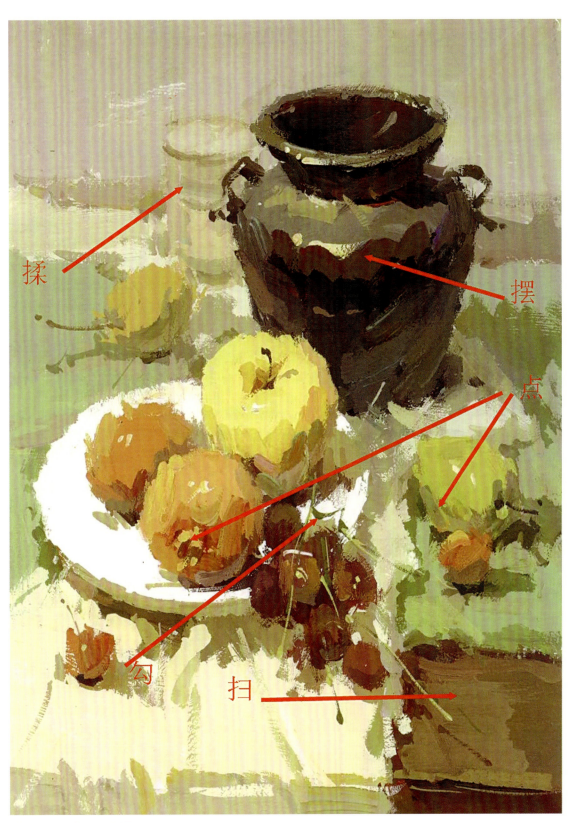

图 2-16　笔触的表现

1. 摆

摆是最常用的笔触。调出厚薄适度的颜料，看准被画部位，轻起轻落，稳而准地铺排到位，速度略慢。要求笔笔出造型、块块求色变，在大小、方向不同的笔触中与形体产生自然连接。此技法适于亮部和结构清晰的部位，表现时用笔要肯定有力，颜色饱和。

2. 刷

用大号笔或底纹笔将颜料加水稀释，浸足颜色并大胆涂到画面上。刷的技法在画背景或衬布时常用。作画者需要把握好画纸的湿度，趁湿衔接，迅速把冷暖、明暗表现在画面上，形成色彩的渗透与衔接，表现酣畅淋漓的笔意。

3. 揉

为避免色彩间过渡生硬或对比明显，可适量配比调和剂（水或油），做来回轻揉处理，使颜色衔接自然，色彩过渡微妙。

4. 点

跳跃的笔法最适合表现细节，如花卉的叶瓣、物体的高光等，都可以通过点的技法来完成。

5. 扫

以干笔调和较稠的颜料在粗糙的物体以及物体与背景结合处扫笔。扫笔多是在画面底色铺设完成的前提下，用以增加画面厚重感和层次感，其目的是打破画面的生硬呆板。扫笔时要做到胸有成竹、一扫而就。

6. 勾

勾，在强调画面重要物体时使用。按照物体的结构和轮廓，可勾勒出轻、重、刚、柔的线。勾笔时要考虑到体积、结构和明暗，以强弱、粗细和虚实的变化来加强物体的体积感。勾笔能够起到加强画面视觉效果的作用。

除了以上方法，还可以根据画面需要用海绵、竹片、画刀、喷笔等各种手段及工具来表现画面的特殊肌理效果。将不同的形式灵活运用到整个作画过程中，既能丰富画面效果，又能拓展画面语言，探索出更多的表现方法。

● 思考与练习

1. 在色彩写生中，如何做到整体观察与全面比较？
2. 练习建筑写生，准确画出平行透视图和成角透视图。
3. 找出不同构图形式的作品进行分析，阐述作品的构图形式和意义。
4. 尝试不同笔法、笔触产生的效果。

第三章

色彩表现的媒介与画法系统

学习目标

1. 了解不同画种的特点与相关媒介的性能
2. 重点掌握不同画种的表现途径与方法

知识点

不同媒介及其表现

依据材料属性，绘画大致分为水彩画、水粉画、色粉画、丙烯画和油画等画种。无论何种材料，都具有其自身的材料特性与语言特点。材料是绘画表现的媒介，是表现手段的载体。

第一节

水粉画

一、水粉画的性能特点

水粉画是用水调和粉质颜料绘制而成的画种，水粉画具有透明和不透明的特性，也是介于水彩画与油画之间的独立绘画门类。水粉画的主要优势是覆盖力强、干得较快、使用范围广，它是色彩学习的重要媒介之一。

水粉画的干、湿色彩变化明显，由于这种"粉"质的特性，画面未干时色彩浓郁鲜艳，干后则容易失去光泽，略显灰暗。因此，训练过程中要对色彩的性能与干湿技法的应用有所预判。

二、水粉画的常用画法

1. 干画法

干画法即水少粉多，靠色彩的反复堆积而成的画法。这种画法在调色时不加水或少加水，使颜料成膏糊状，先深后浅，从大色块到细部，以白色来提亮画面，易于覆盖和深入。干画法有助于形体塑造和细节刻画。缺点是容易干枯龟裂，技巧运用不当时会显得生硬（图3-1）。

图 3-1 干画法 徐术斌

2. 湿画法

湿画法即用较多的水来稀释颜料，其效果接近水彩。这种画法的优点在于用笔流畅，画面柔和，形与色结合得流畅自然。在表现大面积的背景、远景以及松散不清的结构时，此方法的巧妙运用给人浑然一体、痛快淋漓的感觉。缺点是形体塑造感较弱，对技法要求较高，作画时需要快速，一次性完成，有一定的随机性（图3-2）。

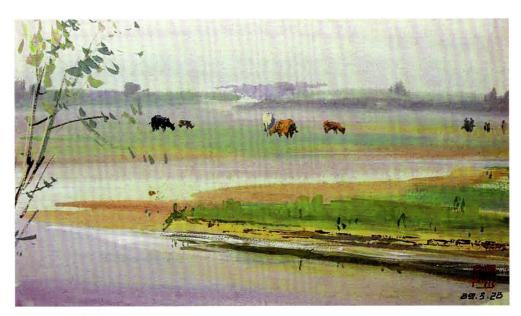

图3-2　湿画法　佚名

3. 干湿结合画法

这种画法应用比较广泛，两种方法的有机结合可使画面明暗过渡自然、色彩衔接恰当。在水粉画中运用干湿结合画法应先明确画面明暗、冷暖色彩的大关系，再在调色中加入大量水分，使色彩交互渗透，自然流畅（图3-3）。接着由湿到干，由薄到厚，在两色之间用中间明度的颜色画上去，这样虽有明显笔痕，远看却过渡自然。最后，在画面色彩衔接生硬之处，可巧妙运用环境色或反光色在邻接处干扫衔接，自然过渡。

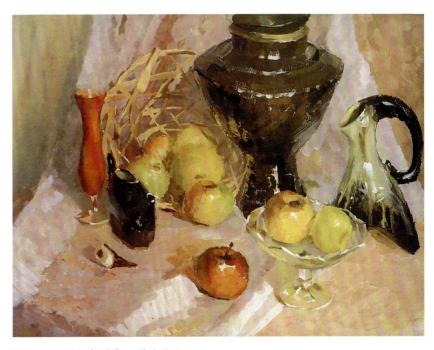

图3-3　粉红色衬布　学生作业

三、材料与工具

（一）颜料

水粉颜料价格低廉，品牌丰富，可选择性强。国内水粉画颜料从品质、种类到稳定性都不错。

颜料盒中色彩的排列顺序大致如下：钛白、柠檬黄、淡黄、中黄、深黄、土黄、橘红、朱红、大红、夕阳红、暑红、深红、桃红、玫瑰红、紫罗兰、青莲、群青、深蓝、普蓝、翠绿、草绿、淡绿、熟褐、深褐、褐、黑等，当然也可以根据作画者的用色习惯排列。就颜色种类而言，这些种类完全可以满足绘画需求。现在市场上常见的经过深加工的灰色不建议采用，对这些现成"高级灰"的依赖会降低学习者的色彩敏感度和调配颜色的能力。

（二）画笔

市面上画笔种类繁多，通常使用的画笔有以下几种（图3-4）。

1. 狼毫笔

弹性强、含水性能好、笔头扁平的狼毫笔在绘制水粉画时使用最为普遍。

2. 底纹笔

底纹笔是笔头扁平的羊毫材质，不同型号的羊毫底纹笔各有功用，大号底纹笔比较利于整体画面大面积底色的铺设。

3. 油画笔

油画笔中猪鬃笔硬度高、弹性较好、笔触鲜明，适于塑造，缺点是吸水性较差。

4. 中国毛笔

中国毛笔诸如叶筋笔等，适合于对精细部分如电线、细树枝等进行处理。

（三）画纸的要求

水粉画对纸张要求不高，一般情况下用180克以上水粉纸均可。市面上有粉画专用纸和粗纹卡纸等，这些纸张表面呈颗粒状，易于上色。

（四）其他工具

其他工具有调色盒、调色板、洗笔桶、海绵、胶带等。

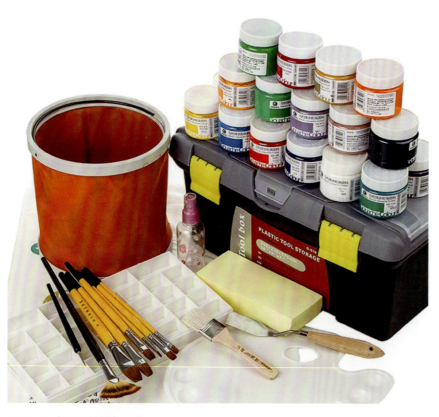

图3-4 水粉画材料与工具

第二节
水彩画

一、水彩画的性能特点

水彩画是用水调和透明颜料作画的一种绘画方法。水彩画注重表现技法，具有清新、通透、灵动、流畅的特点，这种流动性也可用以表现浑厚、粗犷的效果。其主要缺点是覆盖力弱，不适合反复修改。

二、水彩画的表现方法

1. 干画法

水彩画的干画法与水粉画略有区别，水彩画的干画法是指多层画法，可分层涂、罩色、接色、枯笔等（图3-5）。

图3-5 干画法 （《长白山系列——沉积》陶世虎）

层涂：即干的重叠，在颜料干后再涂色，以颜色层层叠加来表现对象。但注意叠加遍数不宜过多，以免色彩灰、脏，失去透明性。

罩色：罩色可使画面色彩趋于统一。如暖色罩上一层冷色后会改变其冷暖性质。最后调整画面时常用此法。

接色：干的接色是在邻接的颜色干后从其旁涂色，色块之间不渗化。当然，色与色之间也可以局部打湿衔接，增加变化。这种方法的特点是表现的物体轮廓清晰、色彩明快。

枯笔：笔头水少色多，运笔容易出现飞白，笔头水分比较饱满时在粗纹纸上快画，也会产生飞白效果。表现金属及较硬物体质感常用此法。

2. 湿画法

湿画法分湿的重叠和湿的衔接两种（图3-6）。

湿的重叠：将画纸浸湿或部分打湿，趁纸未干时上色或叠加颜色。水分的量和时间控制得当时，效果自然而圆润。这种方法用于表现雨雾及湿润的场景时最见效果。

湿的衔接：邻近色彩未干时衔接，水色流渗，交界模糊，多用此法表现过渡柔和的色彩渐变。接色时水分要均匀，否则易产生过多水渍，效果尽失。

图3-6　湿画法　（《梦园》 夏晓云）

干湿画法结合时，湿画为主的画面局部采用干画，干画为主的画面也有湿画的部分，可使画面表现充分，浓淡枯润，妙趣横生（图3-7）。

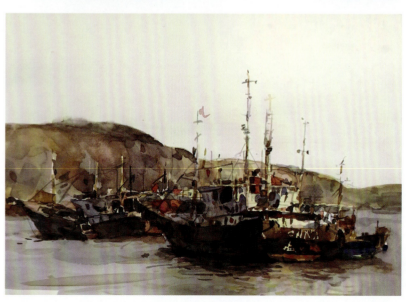

图3-7　干湿结合法　（《温岭港湾》 戴斌）

3. 留空法

水彩画最大的特点就是可用留空法。水彩颜料的透明特性决定了一些浅亮色、白色不能覆盖深色，因此，在画深一些的色彩时应留出空白。着色之前把要留空之处用铅笔轻轻标出，关键细节处要在涂色时巧妙留出（图3-8）。

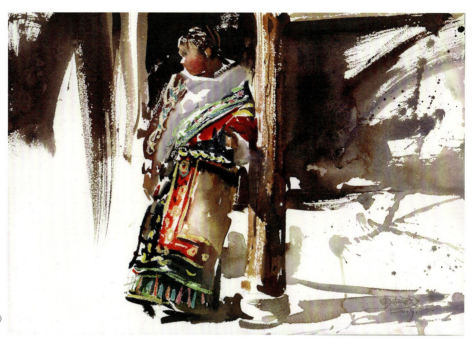

图3-8　留空法　（《远方》董克诚）

4. 水分的控制

水分的运用和掌握是水彩画技法的要点之一。掌握水分应注意时间、空气的干湿度和画纸的吸水程度等因素。

时间因素：湿画时要充分掌握好时间，叠色太早、太湿，易失去应有的形体；叠色太晚，底色将干，水色不易渗化，衔接生硬。

空气湿度：在室内作画时水分干得较慢，而在室外潮湿的雨雾天气作画，水分蒸发慢，用水宜少；在干燥的气候下作画水分蒸发快，必须多用水，同时加快作画时的调色速度。

纸张吸水程度：根据不同纸张的吸水特性掌握用水量。纸质密度高、吸水慢时，用水可少；纸质松软、吸水较快时，用水须增加。大面积渲染晕色用水宜多，如色块较大的天空、地面和背景，用水饱满为宜，描绘局部和细节时用水可适当减少。

三、材料与工具

1. 水彩颜料

水彩颜料品种较多，品质各异。目前来看，国产水彩颜料纯度相对较低，杂质较多，稳定性略差。因水彩画用色相对较少，建议有条件的情况下选择品质较好的进口水彩颜料。颜料盒中色彩的排列顺序可参见水粉画分组排列方式。

2. 水彩纸

水彩画用纸非常讲究，纸张过于松软，湿水后易皱，过于硬脆容易断裂，都不适合画水彩，初学者应尽可能选择好的纸张，这对于掌握材料性能有很大帮助。目前市面上常见品牌中较为理想的是阿诗或康颂，但价格不菲，国产品牌中可选择300克以上的宝宏牌，性价比较高。

3. 画笔

水彩画笔的种类很多，可依个人的喜好和

作画习惯而定。总的来说水彩画对画笔的要求较高,不管是动物毛、人造毛还是混合毛的画笔,都对水彩画最终效果有重要影响。不同画笔有不同的功能,绘画过程中的不同阶段也对笔有不同的要求。因此,每个水彩画画家都会有一套自己得心应手的画笔。

水彩画笔根据材质划分,有动物毛画笔(貂毛、牛毛、獾毛、松鼠毛,以及中国画常用的羊毫、狼毫、猪毫等)和仿动物毛笔、人造毛笔等。根据笔头形状可分为平头画笔、圆头画笔、拉线笔、板刷等。

4. 其他工具

其他工具包括留白胶、食盐、刮刀、胶带、海绵、调色刀等(图3-9)。

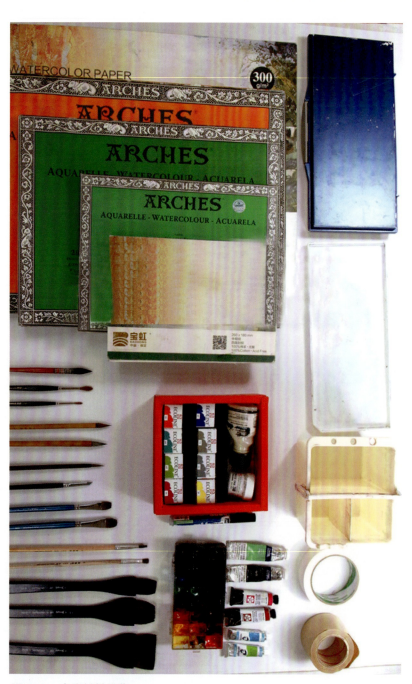

图3-9　水彩材料总览

第三节 色粉画

一、色粉画的性能特点

色粉画是用固体颜料（色粉笔）作画的画种，画法类似素描。色粉画既有油画的厚重感，又兼具水彩画的灵动性。因作画便捷、绘画效果独特而深受画家推崇，缺点是保存难度较大。

二、色粉画的表现方法

（1）直接在粉画纸上上色。根据需要可以用手指或借助其他工具，如抹布、海绵擦拭调和颜色，层层叠加进行深入。注意用力要轻，防止底层的颜色跑到表层上来。手指直接调和可以相对精准地控制色彩调和范围，不至于弄脏周围的颜色。海绵或抹布的使用适合大面积上色的情况。

（2）沾水后的色粉笔会产生或凝滞或流畅的不同特殊效果。

（3）色粉画纸多有色底，合理利用纸张底色，能够起到事半功倍的效果（图3-10）。

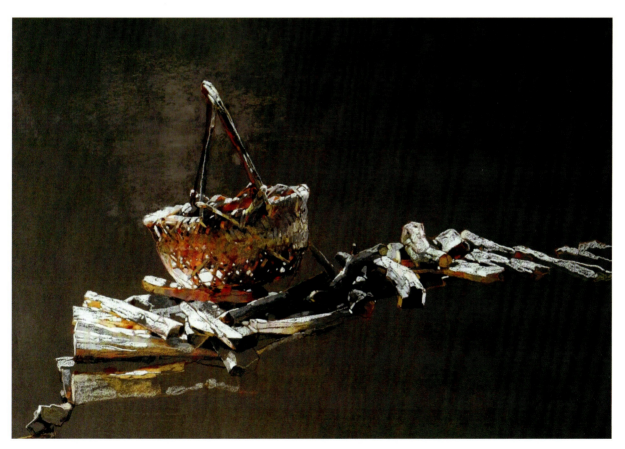

图3-10 《家门口之一》 周建捷

三、色粉画的材料与工具

1. 色粉笔

色粉笔分软硬两种，一般以质地柔软者为佳。Unison 是英国品牌，业内评价较高，色粉笔由手工揉制，生产数量非常有限，价格昂贵。其次，韩国产盟友牌色粉棒软硬适中，价格也适中，是不错的选择（图 3-11）。日本樱花牌粉笔与国产马利牌粉笔硬度较高，可根据实际情况酌情选择。

图 3-11 色粉笔

2. 粉画纸

纸的颜色和质地对色粉画起着重要作用，建议使用颗粒状的专用色粉纸，这类纸的纹理清晰，附着力强。一般使用较多的色粉纸品牌有康颂、蜜丹。底色上多选用灰绿、棕色、灰蓝、乳黄等中间色或偏灰的亮色，作画者可充分利用底色快速统一画面色调，根据所画内容选择纸张的调性和纹理（图3-12）。

图3-12　色粉纸

第四节
丙烯画

一、丙烯画的性能特点

丙烯画是一种化学合成胶乳剂与颜色微粒混合而成的新型水溶性绘画颜料。丙烯颜料化学变化较稳定、耐水性能好、附着力强、快干，其色彩鲜艳，可反复覆盖，不易"脏""灰"。干后的色彩会迅速失去可溶性，同时形成表层坚韧、有弹性、不渗水的膜。丙烯画应在丙烯底料制作的画布上绘制，二者因调和媒介不同而无法混合使用。

二、丙烯画的表现方法

丙烯媒介可展现多种表现的可能性。其表现方法自由多样，既可以薄画，反复涂抹仍能保持透明状态，也可直接用颜料厚涂，产生油画的厚重感和肌理感。一定程度上来说，丙烯画材料是包容性极强的绘画材料（图3-13）。

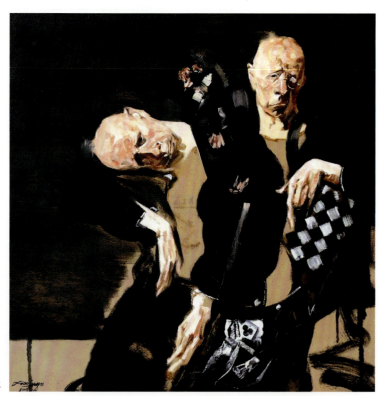

图3-13 《人与猴》 俞晓夫

三、丙烯画的材料与工具

丙烯画的材料与工具有丙烯颜料、画布、木板、纸板、卡纸、普通布料等（图3-14）。

图3-14 丙烯画材料与工具

第五节
油画

一、油画的性能特点

油画的前身是15世纪以前欧洲传统绘画中的蛋彩画，是西方最重要的画种之一。油画使用植物油调和颜料，绘制在布、纸板或木板上。画面干燥后，因所附着的颜料有较强的硬度，覆盖力强，所以画面色彩丰富稳定、表现力强、不易霉变，能长期保持光泽。

二、油画的表现方法

油画技法种类很多，这里仅以基本技法为例分为单层画法和多层画法。单层画法也叫直接画法，即调好颜色直接绘于画布完成作画，特点是色彩新鲜明朗、笔调流畅（图3-15）。多层画法也叫罩染法，多采用暗色打底，在统一色调中逐步提亮主体内容，再采用层层复加色彩的办法突显主体。多层画法色彩丰富而含蓄，是古典绘画最重要的技法之一（图3-16）。

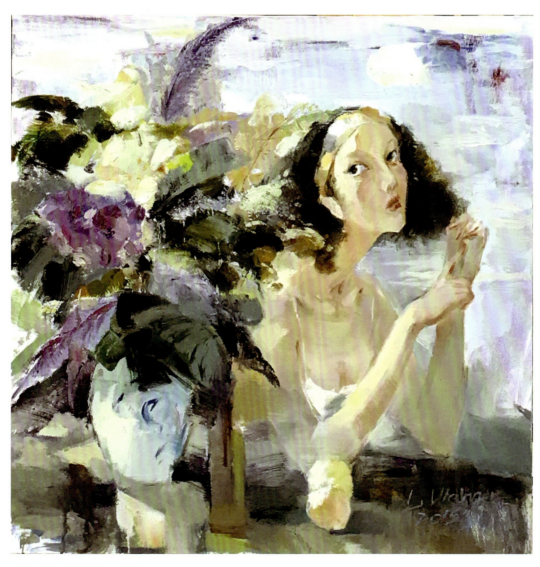

图3-15 《怒放》 王鹭

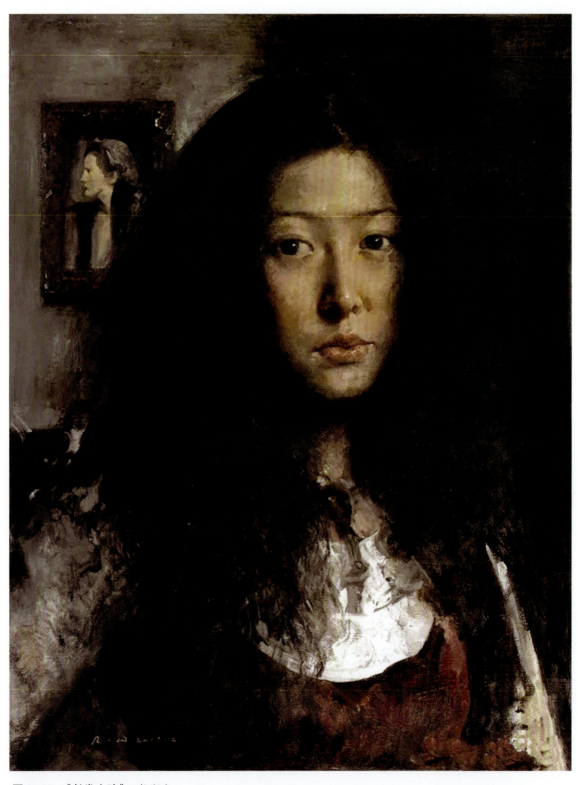

图 3-16 《长发女孩》 郭润文

三、油画的材料与工具

油画常用的调色油有亚麻仁油、松节油、上光油等。油画笔一般为猪鬃扁笔，此外，还有板刷、油画刀、油画布或油画纸板等作画工具。画布的制作可根据个人喜好和画面需要而定，应选用不吸油、不透色的油画布（图3-17）。

色彩绘画材料还包括坦培拉、油画棒等，林林总总，这里不做详细介绍。

图3-17 油画的材料与工具

● 思考与练习

1. 干画法与湿画法表现的内容有哪些不同？
2. 处理色彩过渡时应注意哪些方面的问题？
3. 谈谈色彩基础训练中不同媒介的运用心得。

第四章

色彩写生的内容与表现

学习目标

1. 掌握静物写生的基本要求与方法
2. 熟悉写生中具体对象的特征与表现技巧

知识点

构图原则　用色要求　表现技法

第一节
色彩静物写生

一、静物写生的基本要求

通过静物写生练习了解静物组合的一般要求，训练中理解静物的形体结构特征、属性特征（质感、量感等），以及背景与主体物之间的关系，从而提高构图和造型能力、色彩感知能力、笔触运用能力、空间关系处理能力、画面整体把控能力。

二、静物写生的具体要求

（1）写生中静物的组织安排要遵循由浅入深、循序渐进的原则，画面主体明确，主次、疏密关系得当。

（2）写生训练中整体色调要和谐协调，富有表现性。

（3）能准确把握色相、纯度、明度三要素关系，兼顾画面空间秩序与质感特征（图4-1）。

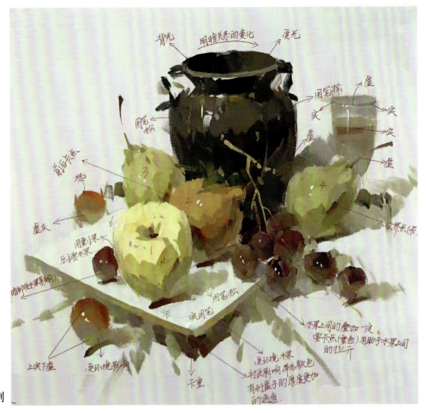

图4-1 静物表现实例

三、静物的质感表现

静物写生一般适合室内进行，其内容大致分为蔬菜瓜果类、日用或装饰器皿类、植物花卉类、文教用品类以及日常生活场景中适合于色彩训练的物品等。

1. 蔬菜瓜果类

此类物品是静物写生训练的基础要素。一般体积不会太大，色彩鲜艳，变化丰富，起到协调构图与烘托画面气氛的作用（图4-2）。

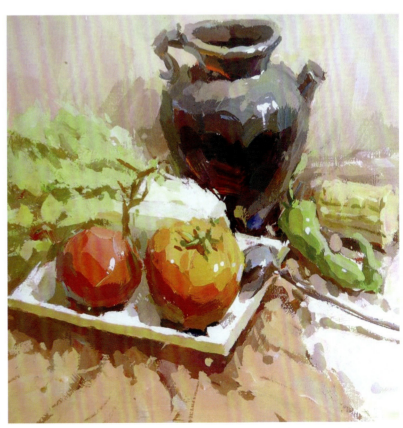

图4-2 《蔬菜与瓜果》 肖方治

2.日用或装饰器皿类

此类物体质地各异,如金属、陶罐、瓷器、玻璃、不锈钢等,训练中特别要注意质感表达上的区别,如金属类器皿受外界色彩干扰明显,色彩变化丰富(图4-3);陶罐表面质地粗糙,对环境色反应不明显,但体积感较强,敦实厚重(图4-4);瓷器,质地细腻,色彩润泽,有透明感,对环境色反应敏锐;等等。

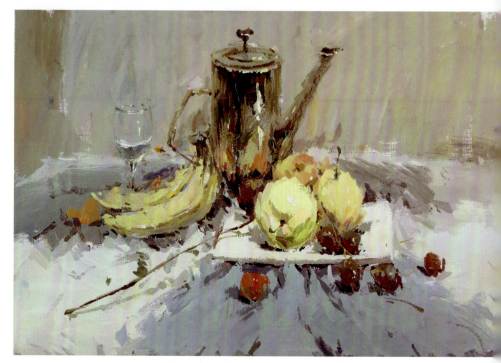

图4-3 《有水壶的静物》 张灵

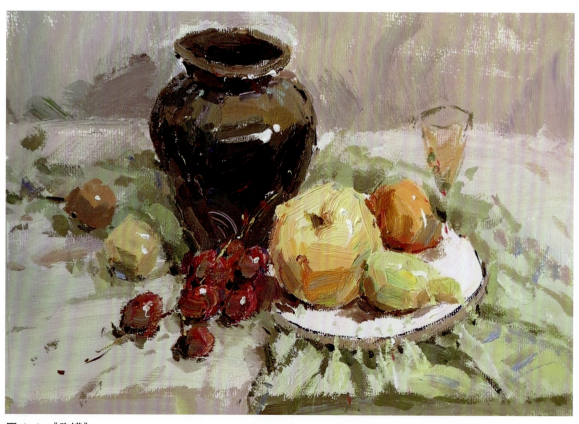

图4-4 《陶罐》

玻璃器皿透明且质地较硬，对光的反应比较明显（图4-5、图4-6）。

图4-5　玻璃的质感

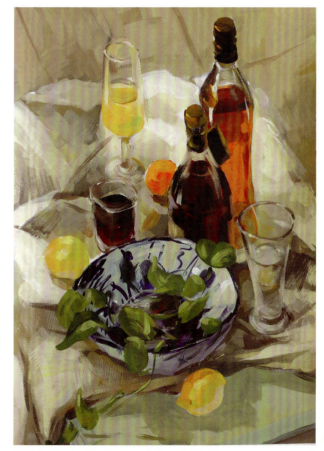

图4-6　玻璃的质感　王鹭

3. 植物花卉类

植物花卉种类繁多，色彩丰富，要表现出花卉植物的种类、结构特征和颜色变化，要合理利用虚实相衬的对比方法突出主次关系（图4-7）。

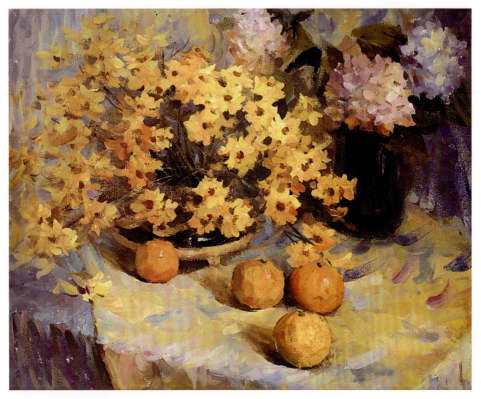

图4-7 《繁华似锦》 学生作业

4. 文教用品类

文教用品有书籍、文具盒、篮球、乒乓球拍等（图4-8）。

5. 常见生活场景用品

此类物品有卧室一角（吊灯、窗台等）、校园一角（自行车、桌椅板凳等）、火车站（列车、行李箱等）等。作画时应尽可能深入挖掘场景情境，强调生活气息。

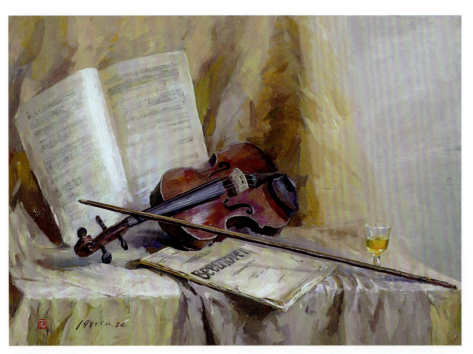

图4-8 《琴声》 吕智凯

第二节
色彩风景写生

一、风景写生的基本要求

练习风景写生是快速掌握色彩规律的重要途径。面对大自然时思考选景构图、色彩表现、透视比例、用笔技巧、画面意境、情感表达等对短期内提高绘画能力和审美能力有很大帮助。训练中的具体要求有以下几点：

（1）培养对大自然的观察力和感受力，提高取景及构图能力。

（2）认识色彩的外光规律，并掌握色彩风景写生的表现方法。

（3）理解透视原理，掌握空间透视及表现方法。

（4）根据不同季节、环境、天气状况，在自然环境中发现丰富多彩的色调和色彩变化，并结合画面意境，传达绘画情感。

（5）积累用笔用色的经验，塑造对不同景物的形体和质感的表现能力。

二、风景写生的具体要求

户外风景写生与室内静物写生有很大区别，自然界中物象丰富、质感多样，气候、光线多变，这些都是基础训练中的难题。风景写生初期可以选择简单的景物做练习，逐步加大难度。选景构图时场景选取可以自由些，根据画面需要适度取舍。

三、风景写生中常见景物的表现方法

在风景写生的初期阶段，要对具体景物进行认真分析，采用最佳的表现方法。

1. 水的表现

水的特质是透明的。大自然中水的颜色是最不固定的，它受气候、光线、环境等多方面因素影响。水色与天色二者直接相关，写生时尤其要注意观察水色与天色的关系。要结合水面的特点确定用笔方式，如：表现平静的水面，主要用横向的笔法；表现波浪大的水面，根据波浪的大小可用横向的短笔触来表现水的跃动。水中的建筑、树木、人物等倒影是表现水的质感的重要因素，同样起着表现的重要作用（图4-9、图4-10）。

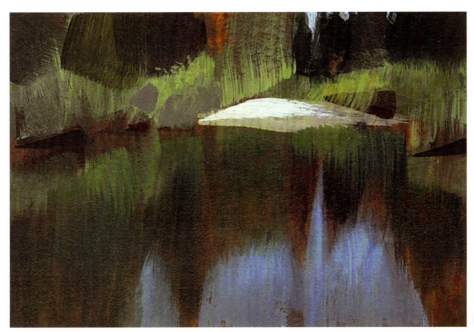

图4-9　水的表现
让·皮埃尔·吉布拉特

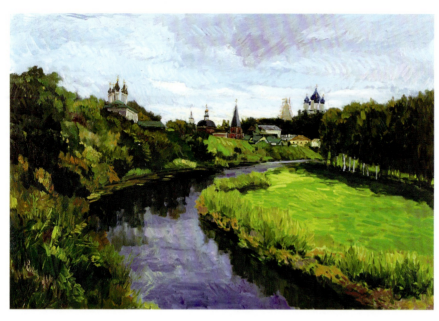

图 4-10　水的表现　张朎

2. 天的表现

户外写生中，天空是画面中最远的色彩。天空能产生舒展、深远、空旷的效果。随着环境、气候、时间和光线的不同，天色和云彩也千变万化。大多情况下天色上冷下暖，上暗下明。云的色彩变化丰富，是描绘天空时必不可少的对象，其姿态有动有静，处理方法上可厚可薄。水多则显轻柔，水少厚涂则硬朗。作画时需要认真观察，用心总结其变化规律（图 4-11，图 4-12）。

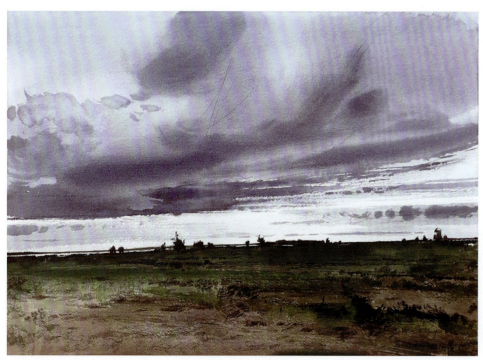

图 4-11　云的表现
耿旺

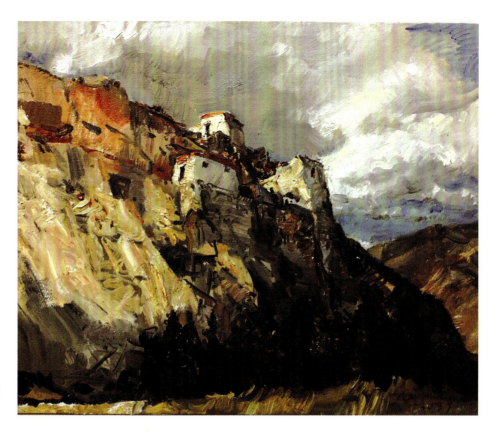

图4-12 云的表现
李晓林

3. 山的表现

远山在风景构图中处于天地之间，起到烘托主题、衬托前景与拓展空间的作用（图4-13）。

作画时可依据山势起伏及远近变化，使山体轮廓形成直线与曲线对比，从而显现出优美而丰富的画面。远山一般以蓝、紫、灰色调为主，近山则要求色彩明确。画近山时要抓住山体主要的结构线、面，依势造形，落笔大胆肯定。

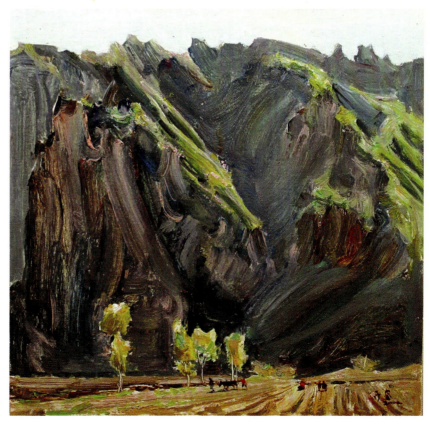

图4-13 山的表现 崔开西

4. 建筑物的表现

中国建筑形态各异，形式上大致分为现代建筑、园林建筑、普通民居和农舍茅屋等。不同的建筑与规制在不同环境的衬托下会表现出不同的特征与意境。明确建筑物在画面中的主从关系和透视原理，表现建筑物空间变化和形体特征是初学者最难解决的问题。掌握好透视、结构与空间关系对于色彩塑造来说具有直接意义，决定着一幅作品的成败（图4-14）。

图4-14 《莫雷教堂的钟声》 李晓林

5. 树的表现

树是风景写生中非常重要的内容。树的种类繁多，形象千姿百态，并且随着季节、气候、时间与光线等因素而变化。平日里要多留心观察，了解树的生长规律和体态特征，整体地去观察比较树种、树干、树枝、树叶的变化和色彩，充分理解"树分四枝"的概念。观察与绘制过程中要学会分组处理树冠的形体特征、面积大小、高低错落、颜色冷暖、前后空间等。可以用大笔触或小笔表现，也可以用点、线或块面来表现，以产生不同的艺术效果（图4-15）。

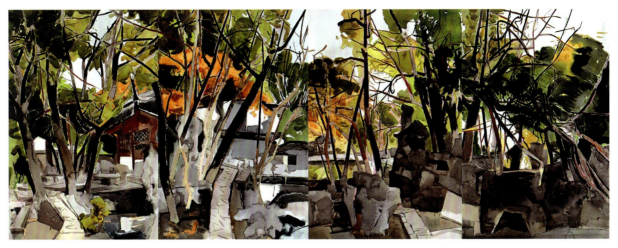

图 4-15 《秋红满横目》 周刚

6. 场景中的人物表现

风景画中经常需要人物或场景来渲染画面的氛围。一般来说，人物常常被安排在画幅的重要位置，也就是所谓的"画眼"。作画时应根据画面需要来综合考虑人物的体态大小、数量以及疏密变化，以增强画面活力与生动感。画中人物要符合透视的原理。此外，还应处理好视平线与人的关系，近处人物腰部如在地平线的位置，远处人的腰部也要画在地平线的位置上；近处人的头部在地平线的位置，远处的人亦如此。依此规律表现高低不同、动作各异的人物，透视关系就不会失调（图 4-16）。

图 4-16 《雨后走在涅瓦街上的水兵》
　　　　 董克诚

第三节
色彩人物写生

一、人物写生的基本要求

人物写生在色彩训练中难度最大，也是锻炼和培养学生色彩造型能力的重要手段。模特的形体结构、动作动态复杂而微妙，要想运用色彩表达人物的形体和结构，表现出人物的生理特征、社会身份、精神面貌等特点，如果没有敏锐的观察能力和扎实的素描基础是难以做到的。

二、人物写生的具体要求

1. 结构要求

人体由头、躯干和四肢组成，其中头部和手是人物画表现中最为重要的两个部位。

2. 形的要求

人的形体结构相对复杂，人物写生对形与像的要求较高。因此在学习人物写生之前，必须熟悉人体解剖知识，深入观察和理解对象，关注整体与局部轮廓的准确性。

3. 色的要求

谢赫六法论中提到"随类赋彩"，其意思就是色彩要符合物象的质感，什么颜色表达什么形质。皮肤的色彩变化微妙，也体现着模特的精神气质。

4. 神的要求

人物形象包括生理特征、社会身份和内在精神面貌等。生理特征表现在性别、年龄、体型、外貌等方面；社会身份是对象的生活经历和职业等社会因素造成的，可反映在服饰、仪表等方面；精神气质是人物性格和情绪在体态、表情中的显露。由于面貌和性格的千差万别、表情及内心世界的复杂变化，表现时具有一定难度（图4-17）。

人物写生一般按头像、胸像、半身像、全身像和人体五个课题循序渐进。人物头像、胸像着重于刻画脸部的轮廓、解剖结构和神情，而半身像、全身像和人体则着重于刻画整个身体的姿态，还需要关注与空间的协调关系。

图4-17 《莱娥》（局部） 费欣

三、五官及头发的处理方法

人物头部从整体上看可视作球体,应抓住受光面、顶光面和背光面三大面的基本色调,把脸部的细节统一在大的色彩和明暗关系中。要注意整个面部的起伏及明暗交界线,也就是说,把基本形加以具体化(图4-18)。

1. 眼睛、眉毛

眼睛是心灵的窗户,画眼睛时要注意上眼睑与眉弓骨的交界处,眼睑背光的情况较多,形成偏深的暗部,这是眼部变化较为明显的地方。整个眼球被包裹在眼睑内,眼球的明暗和色彩都应统一在整个色调中,不宜画得过白、过亮而显得突兀,失去整体。眉毛的形状因人而异,有疏密、长短、粗细、弯直之分。眉毛一般不宜画得太重,边缘要虚化处理。切忌直接用黑色表现眉毛,容易显得死板僵硬。

2. 鼻

鼻子是脸部最为凸起的地方,体面关系也很明确。鼻子的高光是几个块面的会合点,反映出鼻子的体面转折。另外,画鼻孔时不能过于概念化,也不要直接用黑色,要注意其形状,应联系整个鼻底暗部进行概括处理。

图4-18 《面目》 李晓林

3. 嘴

嘴唇的色彩是人物面部最动人的颜色。嘴唇色彩红润、饱和，而且有着丰富的表情，并极显个性特征。在常规环境下，上嘴唇暗，下嘴唇亮；上嘴唇色彩纯度低，下嘴唇纯度高。嘴唇的边缘要画得柔和，不能太生硬。

4. 耳朵

耳朵在正面头部两侧，居五官中次要的位置，作画时不要过于强调突出，更适合概括处理。

5. 头发

头发不属于五官范畴，作画前应先观察头发的厚度和体积关系。要根据环境的冷暖决定头发色彩的变化，尽量不直接用黑色表现（图4-19）。

图4-19 《北漂女孩》　李晓宇

四、手与衣纹的处理方法

1. 手

俗话说"画人难画手",手是肖像写生中除头部之外最重要的部位。

手部结构复杂多变,细节丰富。手的特征可以反映一个人的年龄、身份、职业等信息,要想画好手,首先要对手的结构有明确了解,其次要多观察手的动态"表情"(图4-20)。

图4-20　手部动态(局部)　费欣

2. 衣服与衣纹

在肖像写生中，衣纹因衣料不同而呈现出不同质感。如棉、麻、丝等不同质地会出现不同纹路。但大的结构特征差异不大，需要在写生中仔细观察。肖像的重要部位如领口、袖口需要深入塑造，其他部分尽量简约概括，避免喧宾夺主（图4-21）。

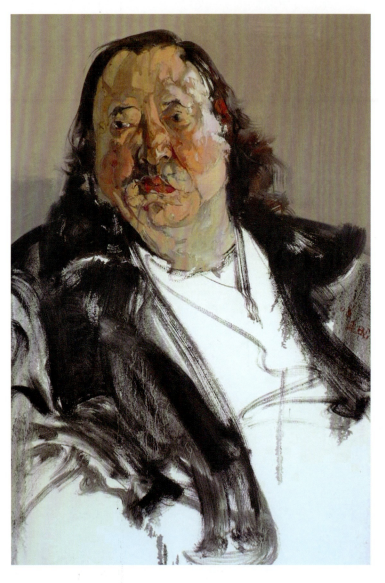

图4-21 《男子肖像》 张延昭

思考与练习

1. 理解色彩写生的基本要求。
2. 谈谈写生中面对不同对象时如何抓住关键特征并表现出来。

第五章

色彩写生实训

学习目标

掌握水粉静物、水彩风景、油画人物的写生要求

知识点

构图　形色关系　表现技法

第一节

水粉静物写生示范

《陶罐与花瓶》写生步骤

示范：张永

时间：2课时

步骤一　构图

根据摆放的静物，以单色起稿，起稿时颜色不要太重、太纯，否则会造成后期覆盖的困难（图5-1）。

步骤二　铺设大关系

准确捕捉画面大的色彩关系。可以先画背景，依次画出台面衬布及主要物体。先后顺序没有严格规定，但要在比对中展开进行（图5-2）。

步骤三　塑造

塑造时一般先从物体暗部着手向亮部过渡，也可以从明暗交界线开始向亮部和暗部过渡，塑造过程中一定要明确物体的主次、虚实、强弱等变化（图5-3）。

步骤四　调整完成

调整过程即整合过程，画面整体色调关系既要统一和谐，又要富有节奏变化（图5-4）。

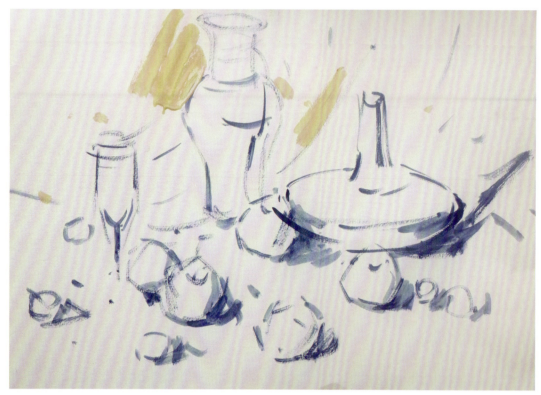

图 5-1
《陶罐与花瓶》
步骤一

图 5-2
《陶罐与花瓶》
步骤二

图 5-3
《陶罐与花瓶》
步骤三

图 5-4
《陶罐与花瓶》
步骤四

第二节

水彩风景写生示范

《右玉印象》写生步骤

示范：耿旺

时间：2 课时

步骤一　起稿

用 2B 以上铅笔确定基本位置，注意力度的把握，铅笔过硬或用力不当都会造成一定程度的纸张损害（图 5-5）。

步骤二　上色

从画面上部天空开始着色，可以先用湿画法，为画面的空间关系、色彩变化定调，要一气呵成，地面颜色同时进行（图 5-6）。

步骤三　区域上色

画水彩遵循先画浅色再画重色的原则，等地面颜色干透后铺设第二遍颜色（图 5-7）。

步骤四　深入刻画

深入塑造中景及前景物体，尽量准确、肯定，避免反复而造成的灰、涩和不必要的水迹遗留（图 5-8）。

步骤五

调整完成（图 5-9）。

图 5-5 《右玉印象》 步骤一

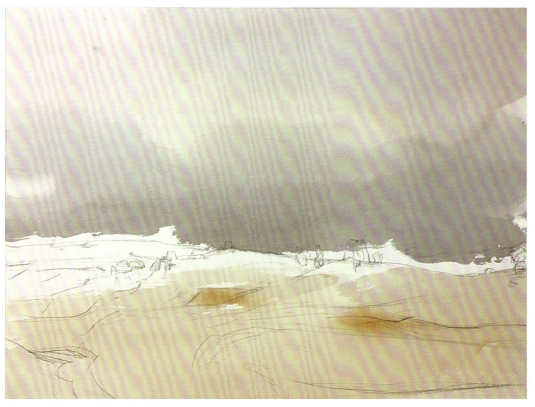

图5-6 《右玉印象》 步骤二

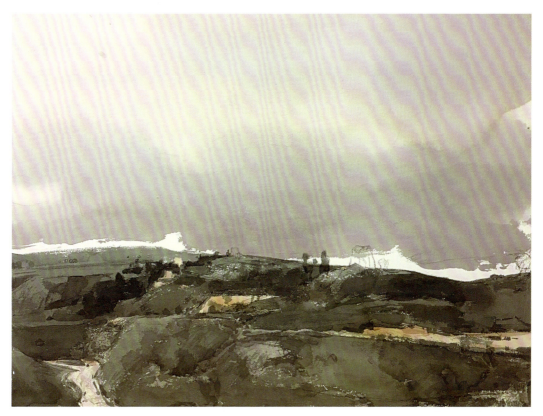

图5-7 《右玉印象》 步骤三

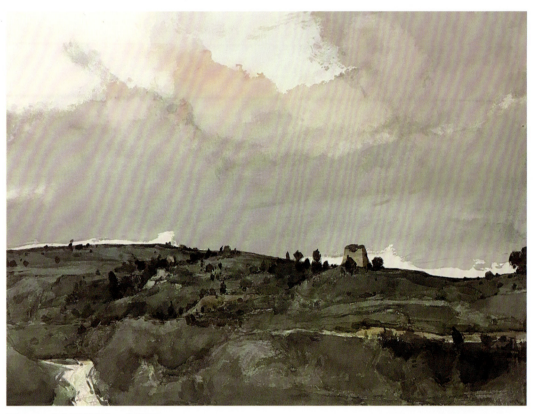

图 5-8 《右玉印象》 步骤四

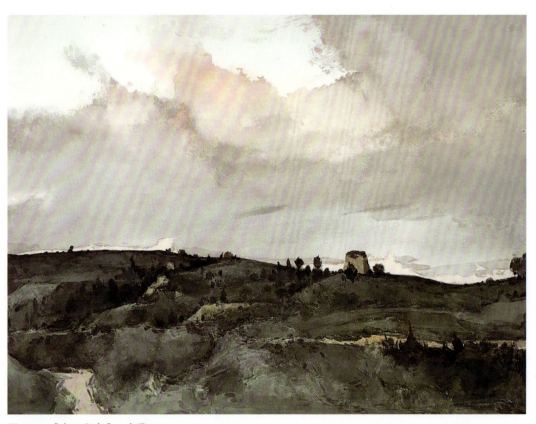

图 5-9 《右玉印象》 步骤五

第三节
油画人物写生示范

《雕塑家肖像》写生步骤

示范：张永

时间：2课时

人物写生除了准确描摹对象以外，还要仔细观察和感受对象，深刻挖掘对象的职业特点、个性特征、心理活动等，这样作品才能呈现出更好的艺术效果。

步骤一　起稿

用单色起稿，确定位置、比例、结构、动态，头部起形需要准确、深入、具体（图5-10）。

步骤二　铺大色调

铺设面部基本颜色。可以用较大的扁形笔画出面部基本色调，用色不要太厚，保持暗部的透明度。把控好形体的空间、虚实变化，区别黑白灰关系（图5-11）。

步骤三　深入塑造

注意背景与人物关系，背景的亮灰色与人物衣着的色彩明度关系要明确。面部色彩、笔法与结构要松紧结合，五官的刻画及衣服的处理要虚实得当。要考虑基本色调在画面中的协调与对比（图5-12）。

步骤四　调整完成

围绕人物特征与内在精神气质深入调整，加强画面艺术效果和感染力（图5-13）。

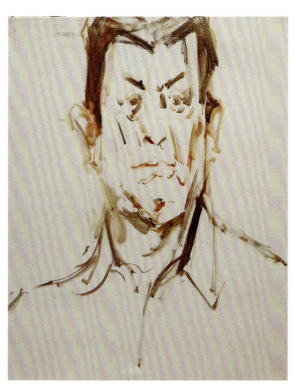

图5-10 《雕塑家肖像》 步骤一

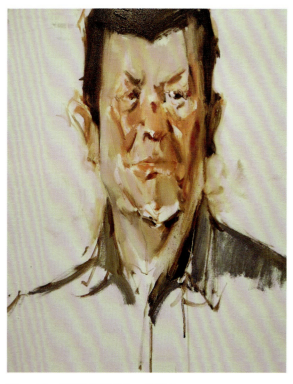

图5-11 《雕塑家肖像》 步骤二

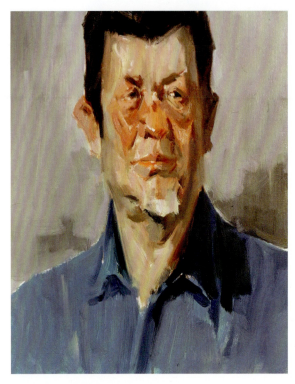

图5-12 《雕塑家肖像》 步骤三

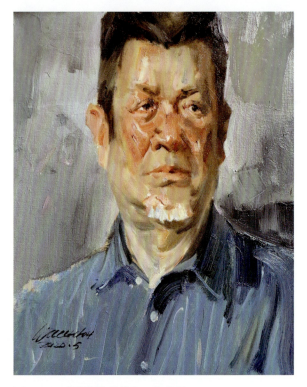

图5-13 《雕塑家肖像》 完成稿

● 思考与练习

1. 水粉与水彩的绘画方法有哪些区别?
2. 人物写生中如何表现人物的精神气质?
3. 风景写生中点景人物的作用有哪些?如何更好地体现人物动态在风景画中的作用?

第六章
作品欣赏

一、静物作品赏析

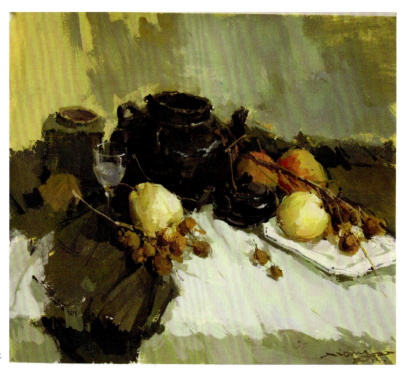

图6-1 《黑陶罐》 吴国祥

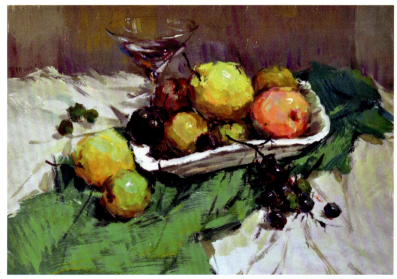

图6-2 《水果》 吴亮

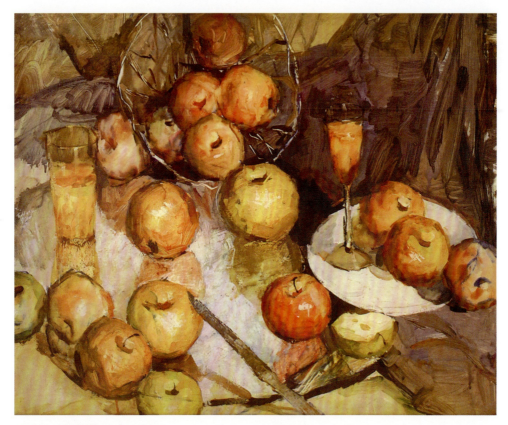

图6-3 《水果》 刘一鸣

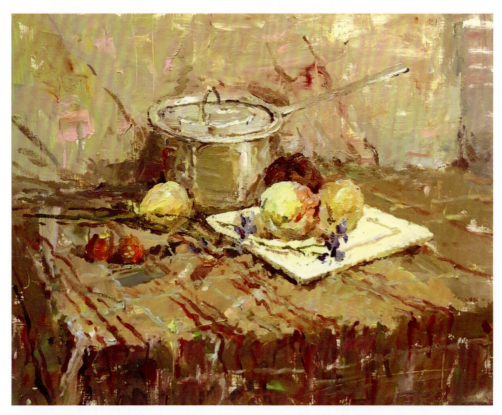

图6-4 《静物》 颜登高

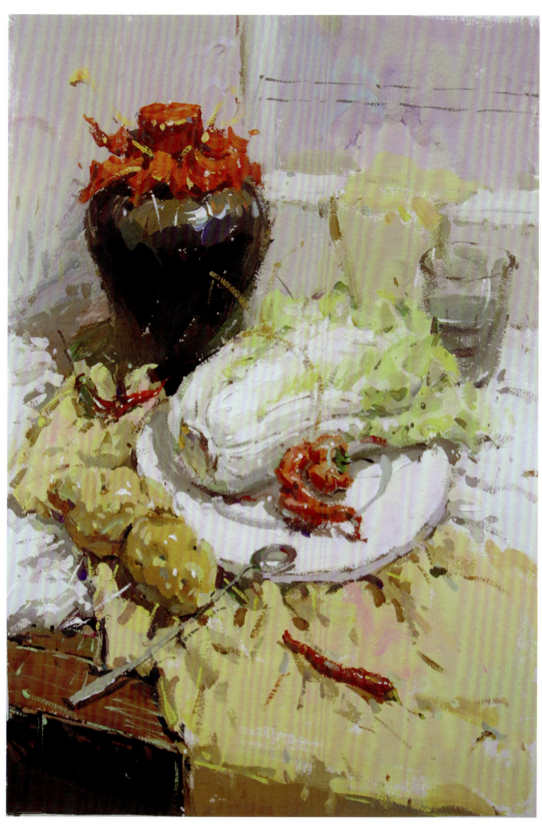

图 6-5 《一坛老酒》 炎水玉

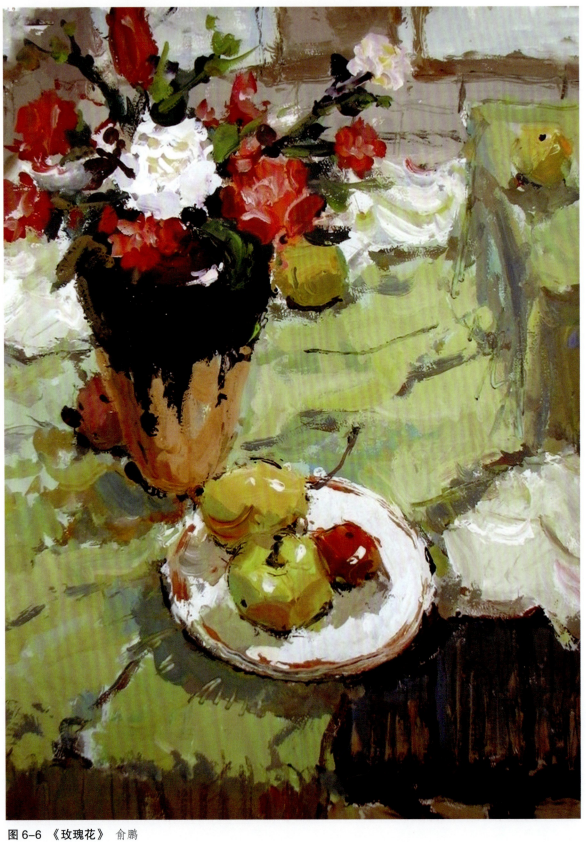

图6-6 《玫瑰花》 俞鹏

图6-7 《静物》 王勇

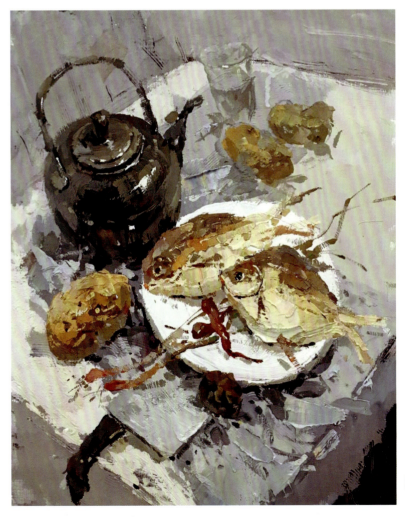

图6-8 《鱼干》 学生作业

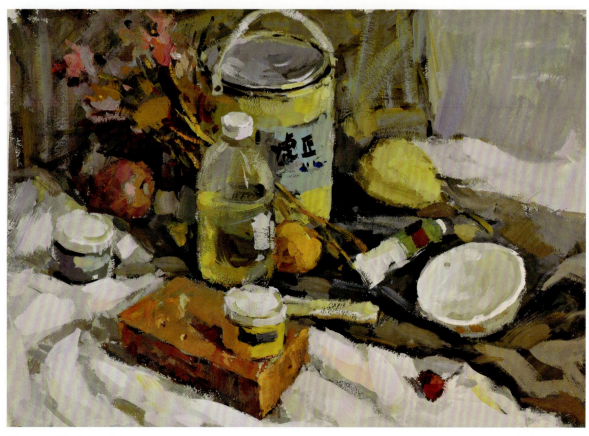

图 6-9 《静物》 张永

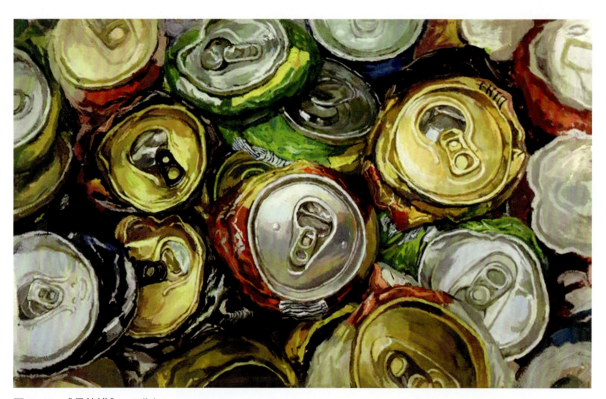

图 6-10 《易拉罐》 王紫旭

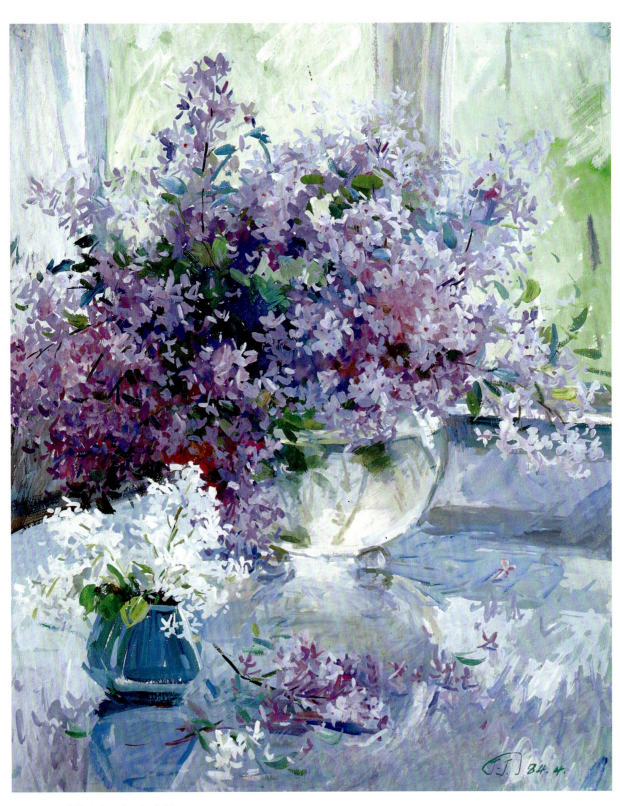

图 6-11 《花卉之二》 杨健健

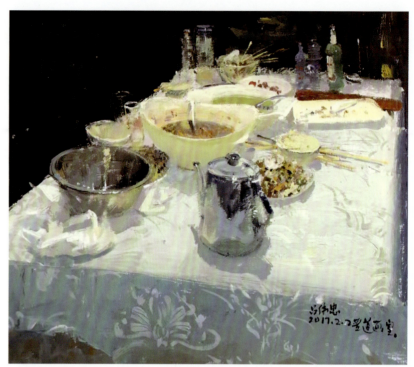

图 6-12 《餐桌》 吕伟忠

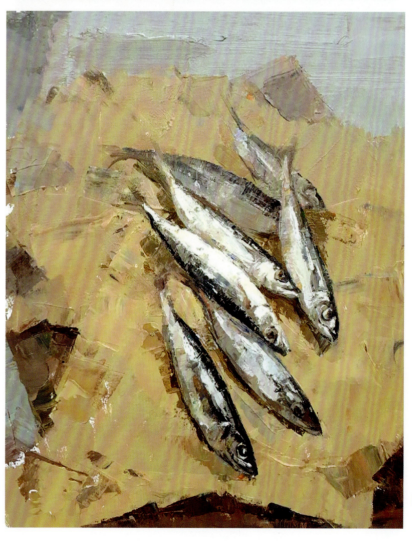

图 6-13 《鱼》 王武威

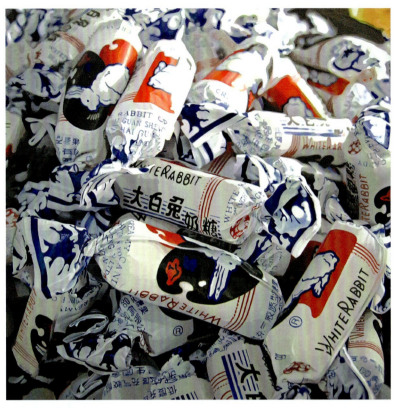

图 6-14 《糖 NO12》 张媛邯

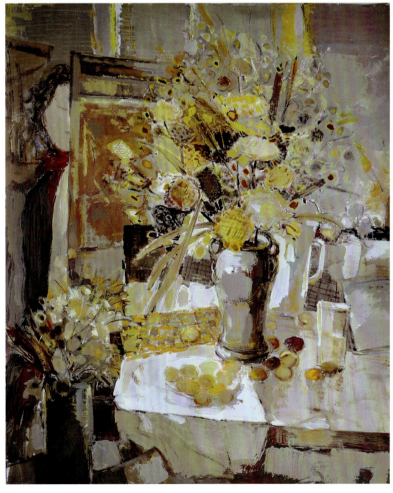

图 6-15 《花·语》 任辉

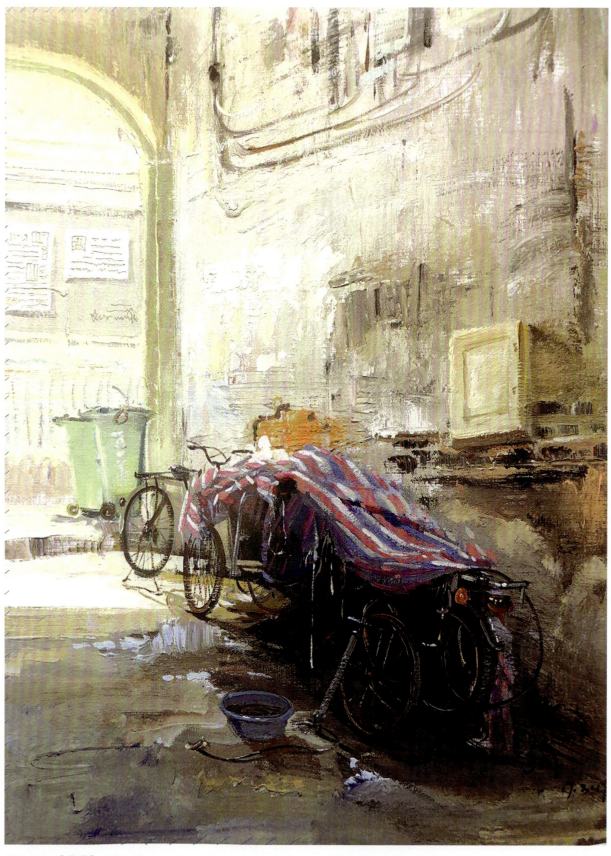

图 6-16 《巷道》 刘三川

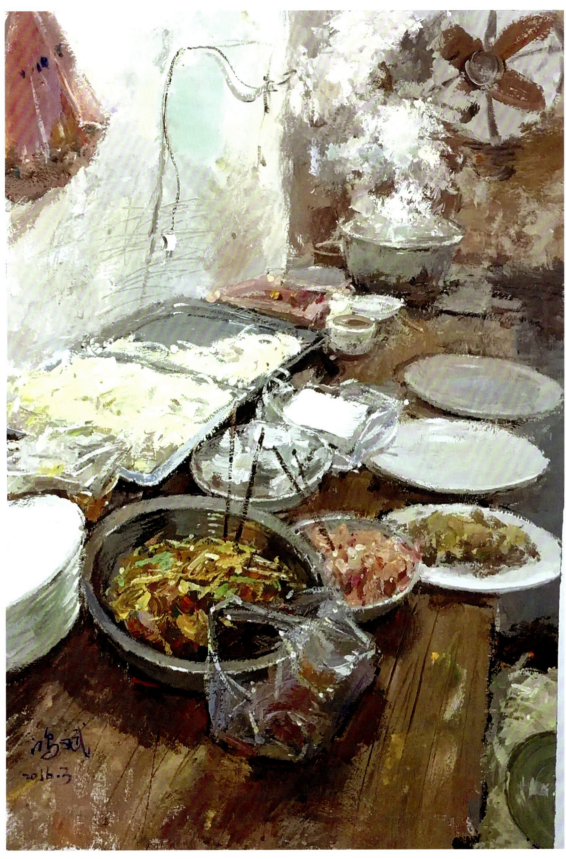

图6-17 《厨房》 石鸿斌

图 6-18 《瓶语系列之一》 李同舟

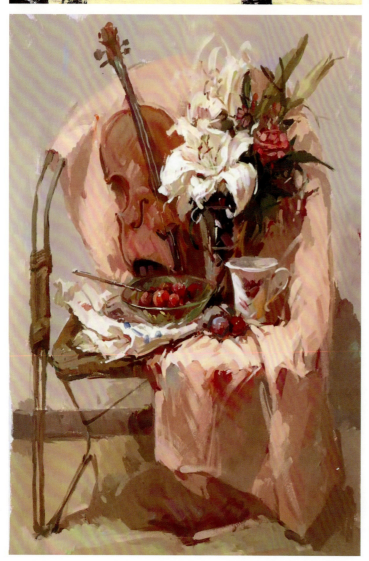

图 6-19 《椅子上的音符》 王峰

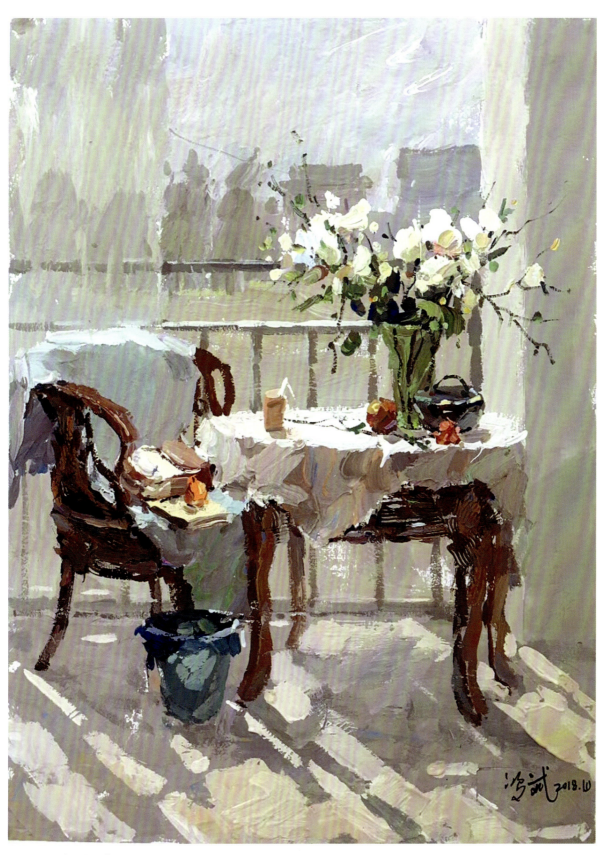

图 6-20 《阳台上》 石鸿斌

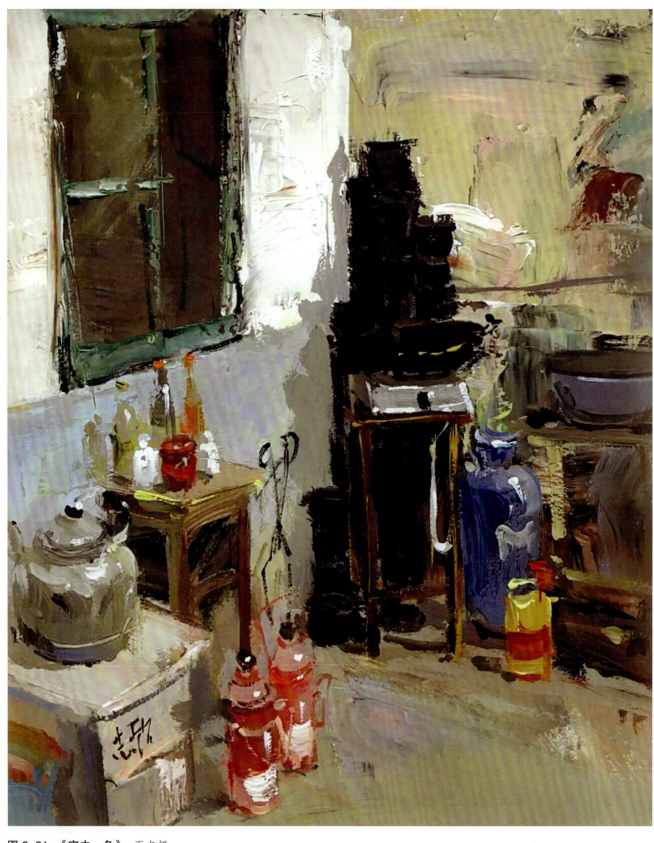

图 6-21 《室内一角》 王志超

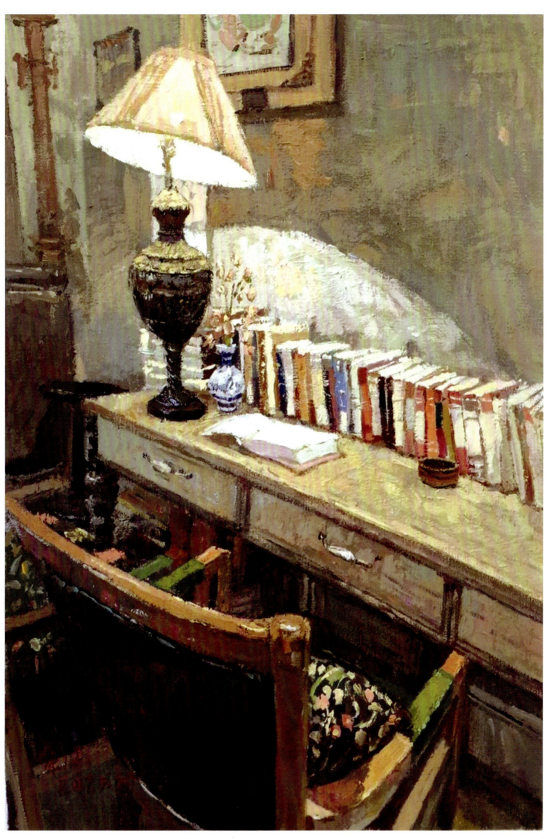

图6-22 《书桌》 王紫旭

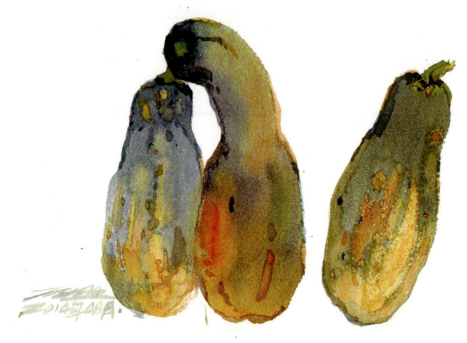

图6-23 《仁瓜》 耿旺

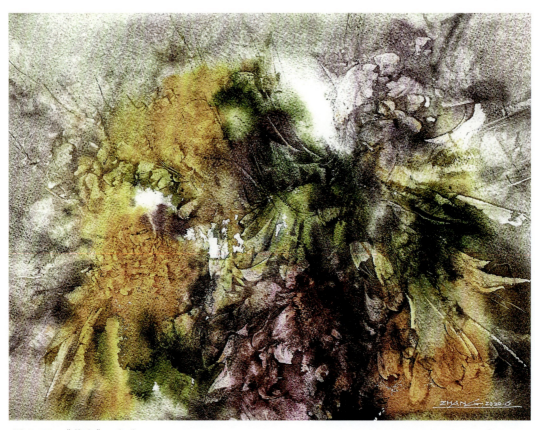

图6-24 《花卉》 张曦

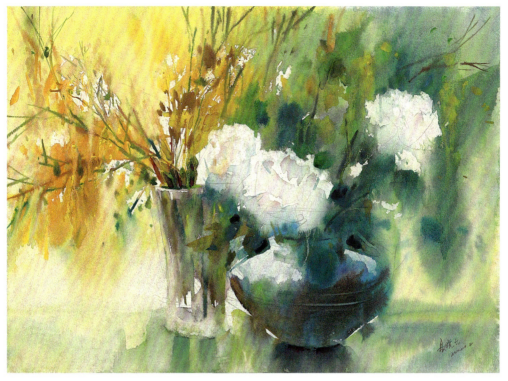

图6-25 《迎春花》 夏晓云

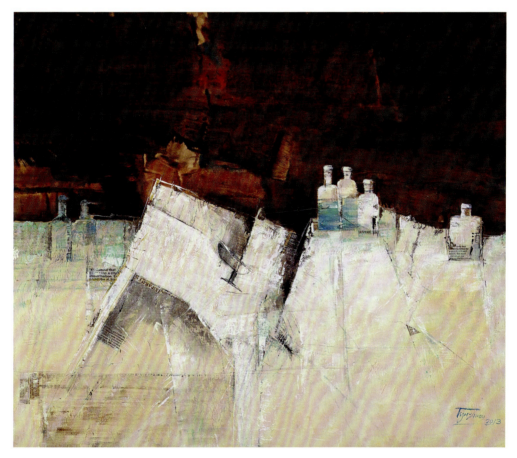

图6-26 《瓶语系列之二》 李同舟

图6-27 《享受咖啡的巴黎人》 鲍里斯·格里高利耶夫

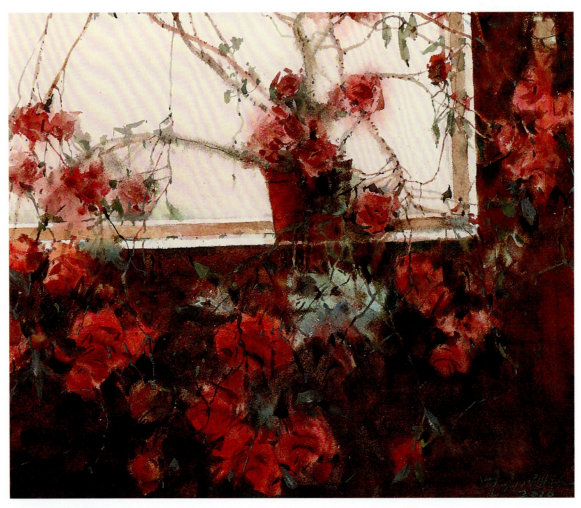

图6-28 《海棠花》 窦凤至

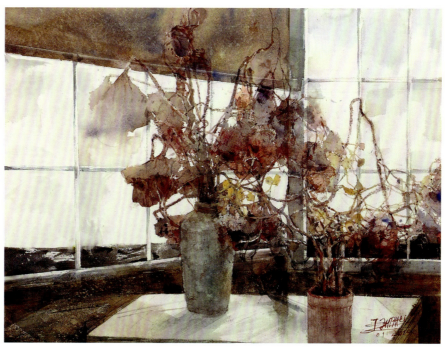

图6-29 《深秋》 窦凤至

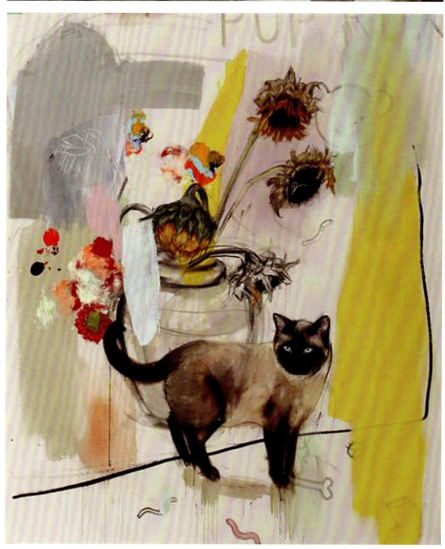

图6-30 《锈花》 艾丽

图 6-31 《岁月》 窦易

图 6-32 《大白菜》 忻东旺

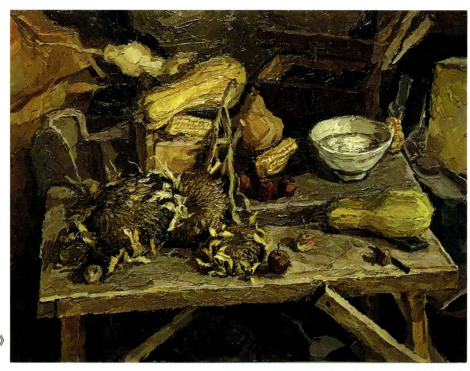

图 6-33 《带向日葵的静物》
　　　　韩博

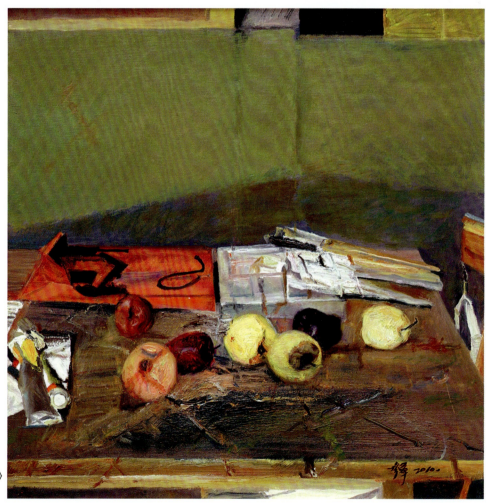

图 6-34 《静物之一》
　　　　杨参军

第六章　作品欣赏

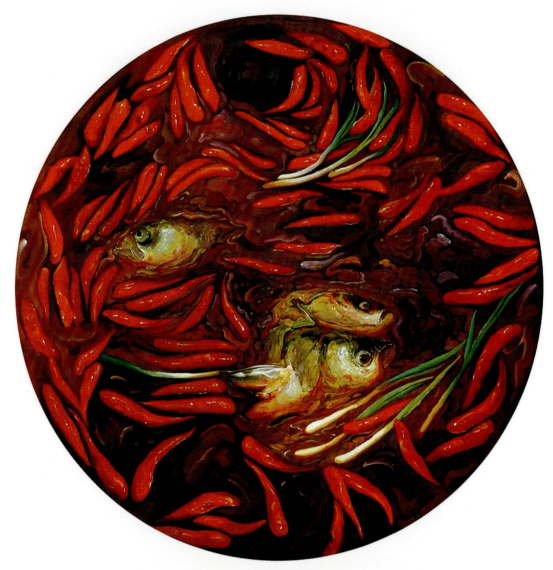

图 6-35 《鱼头火锅》 李英武

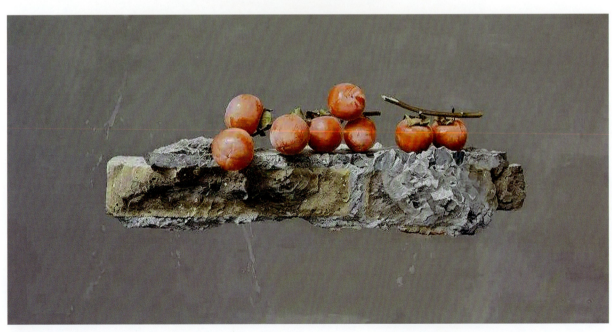

图 6-36 《柿子》 薛广陈

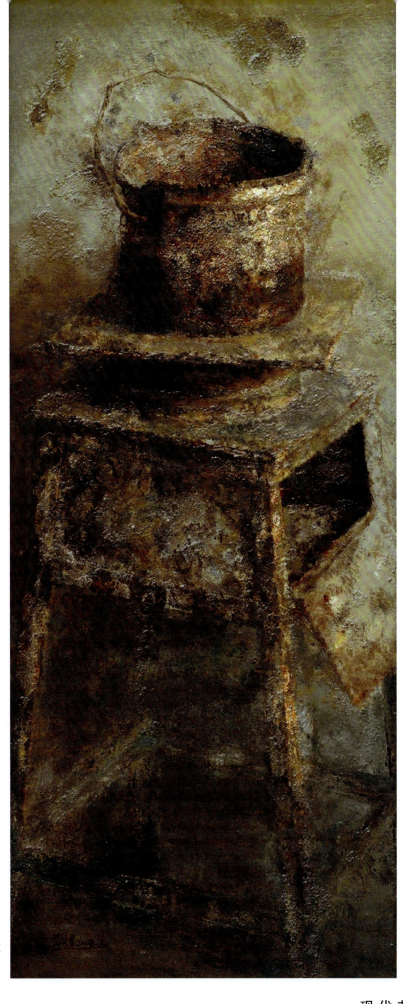

图 6-37 《残存》 李健

第六章 作品欣赏

图 6-38 《桃》 冷军

图 6-39 《封存的静物》 冷军

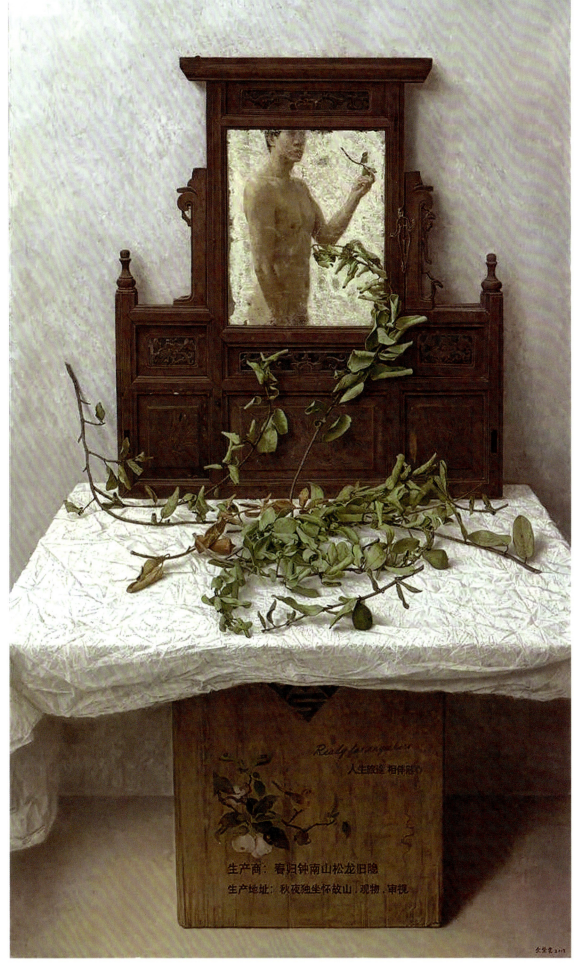

图 6-40 《审视》 仝紫云

二、风景作品赏析

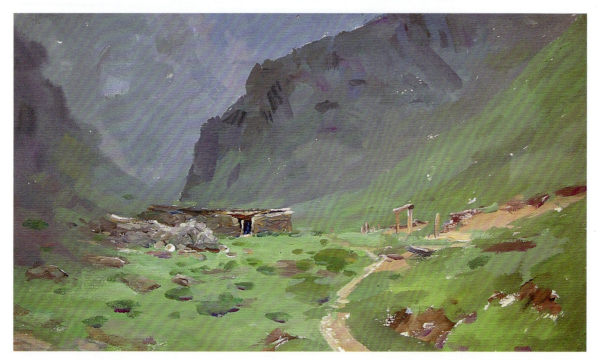

图6-41 《风景之四》 吕智凯

图6-42 《水乡风景》 李磊

图 6-43 《秋荷》 艾永生

图 6-44 《太阳雨》 王凤华

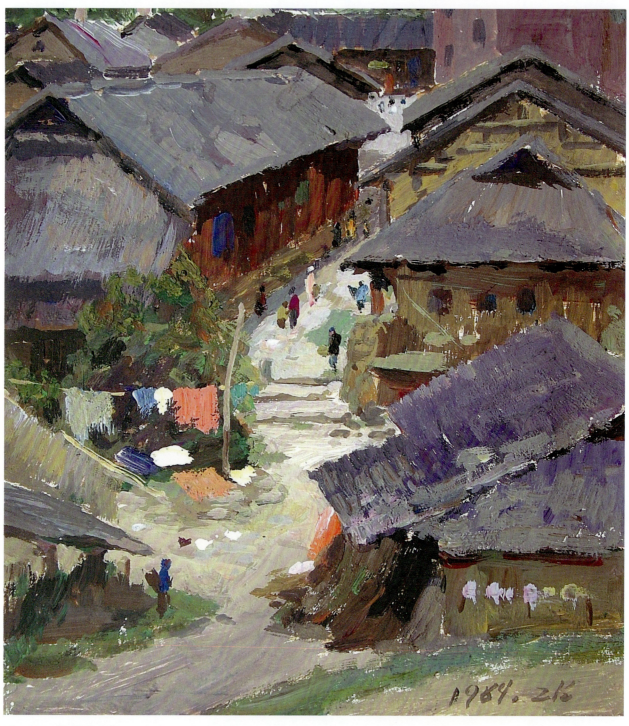

图 6-45 《风景之五》 吕智凯

色彩基础教程（第二版）

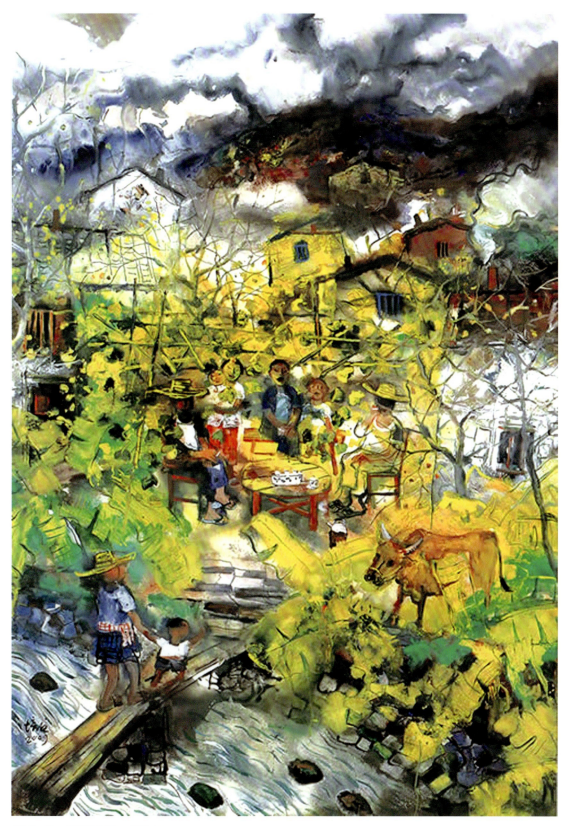

图6-46 《后沟村》 杨培江

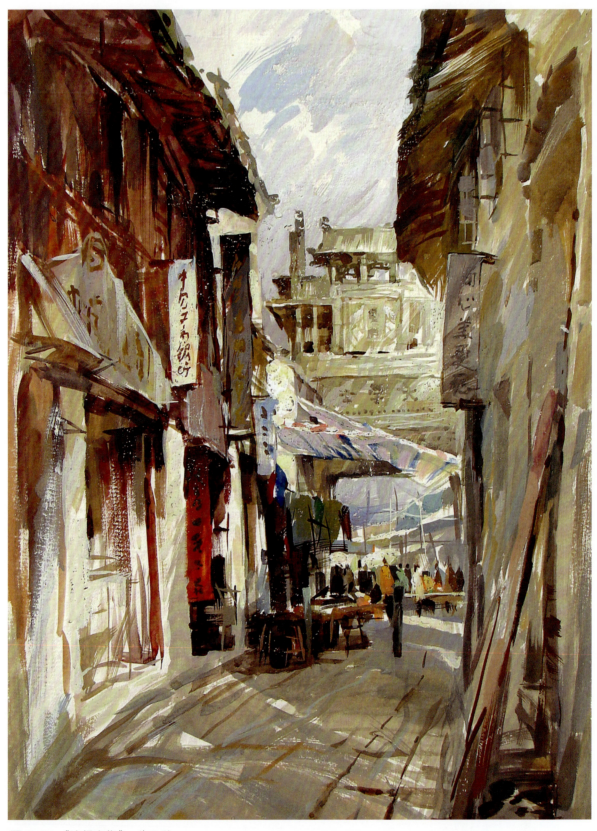

图 6-47 《渔梁老街》 姜亚洲

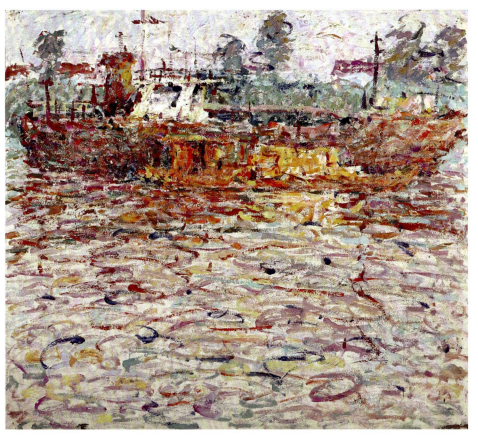

图 6-48 《节制闸的船码头》 姜竹松

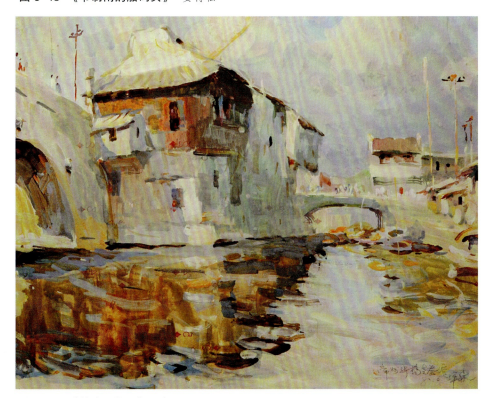

图 6-49 《故乡云》 李平秋

图 6-50 《夜曲》 栗珊

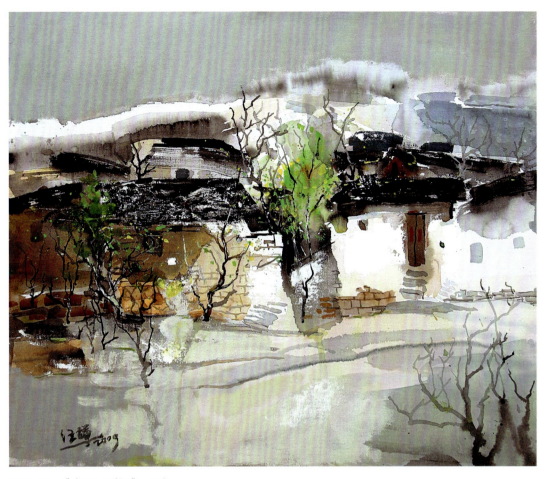

图 6-51 《家园—暖阳》 任辉

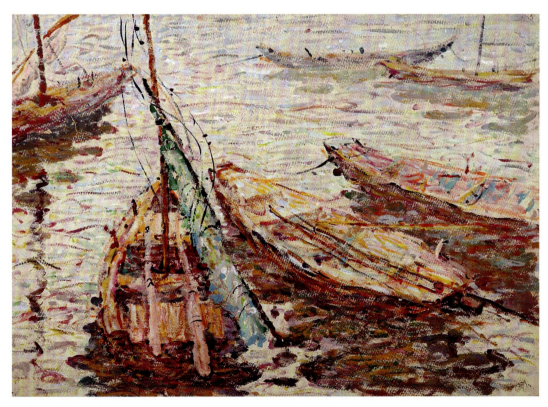

图 6-52 《风景》 姜竹松

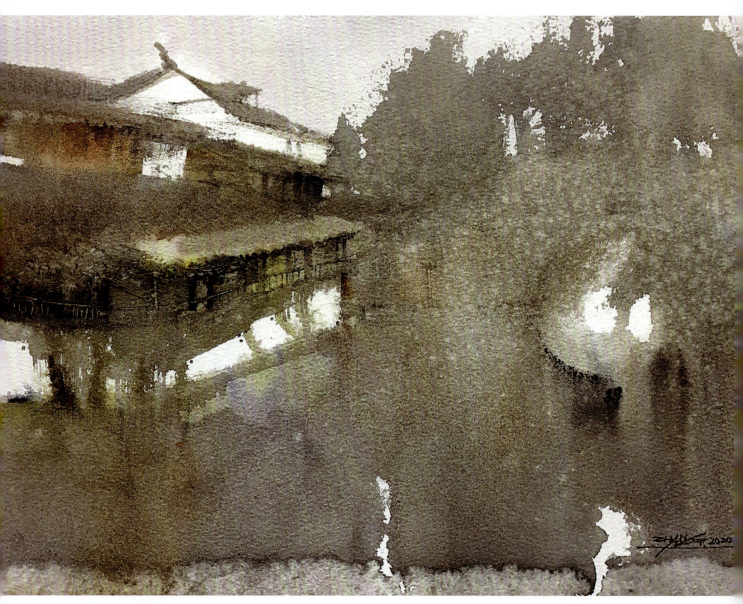

图 6-53 《暴雨过后》 张曦

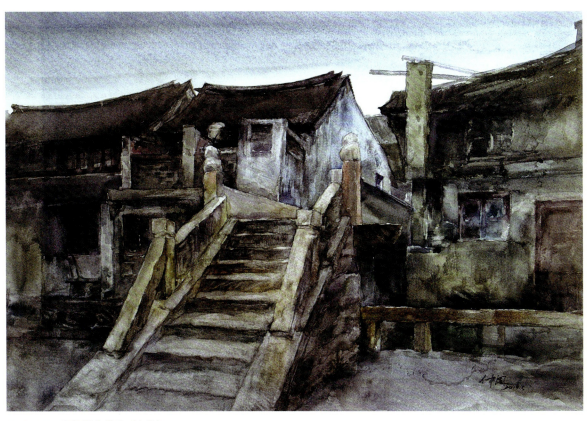

图 6-54 《苏州老街》 易仲阆

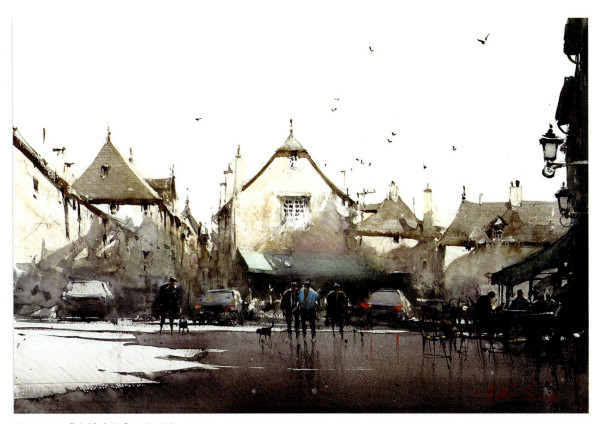

图 6-55 《小镇广场》 约瑟夫

图 6-56 《像风一样自由》 栗珊

图 6-57 《中午的阳光》 王风华

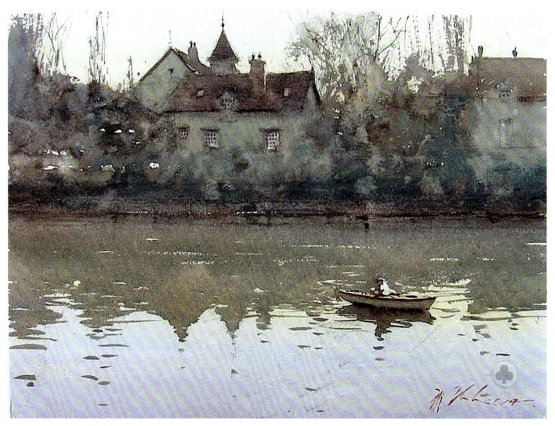

图6-58 《风景》 约瑟夫

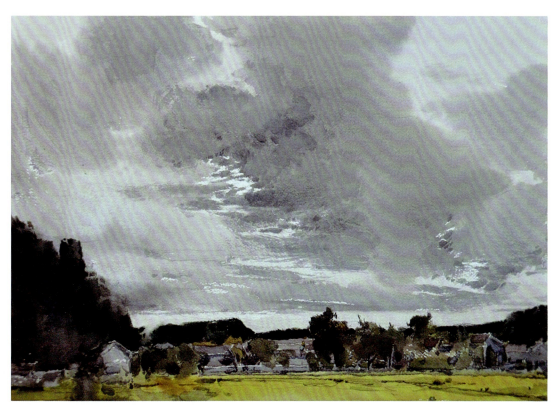

图6-59 《屯堡05》 耿旺

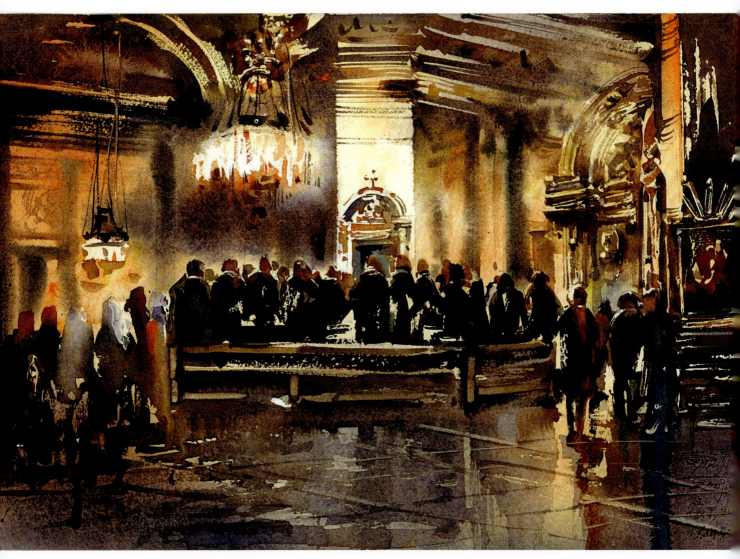

图 6-60 《涅瓦街上的水兵》 董克诚

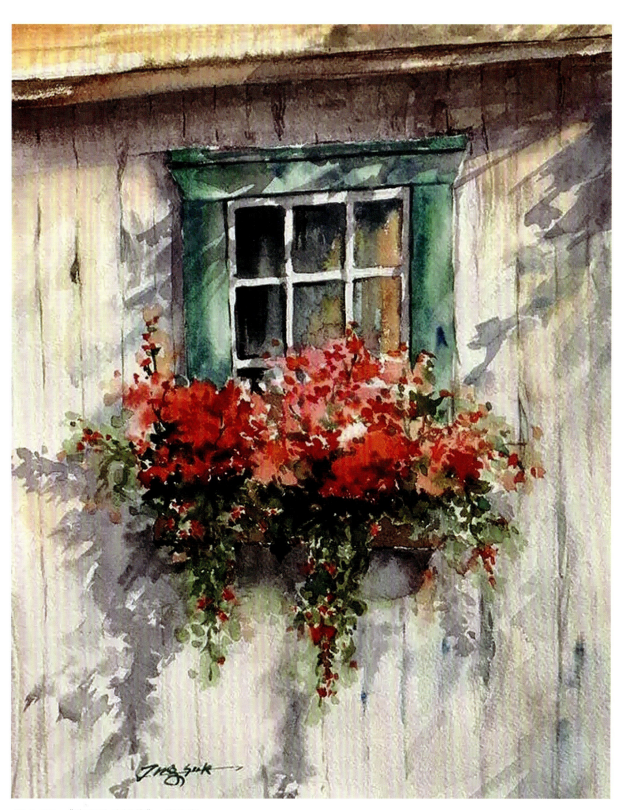

图6-61 《窗子外的鲜花》 郑淑贤

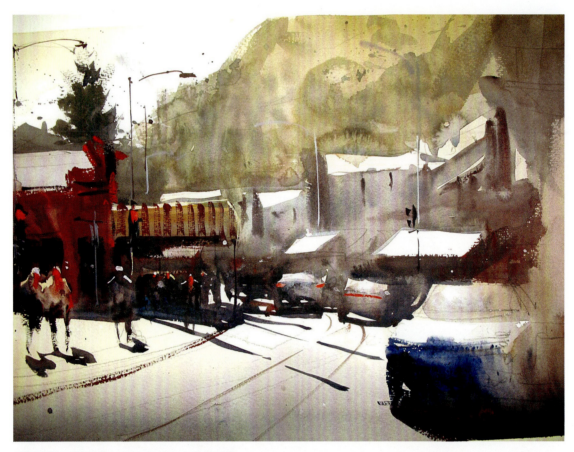

图 6-62 《街景》 阿尔瓦罗·卡斯塔涅特

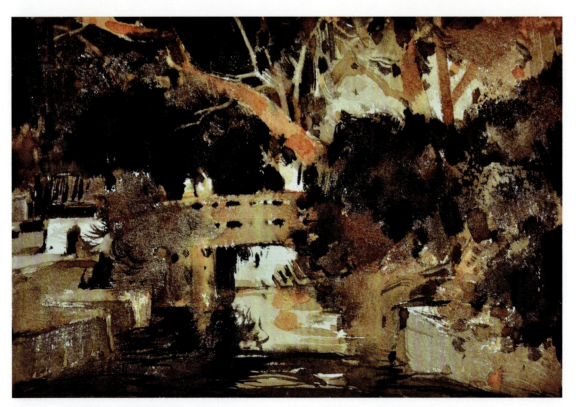

图 6-63 《锦溪——有桥的风景》 耿旺

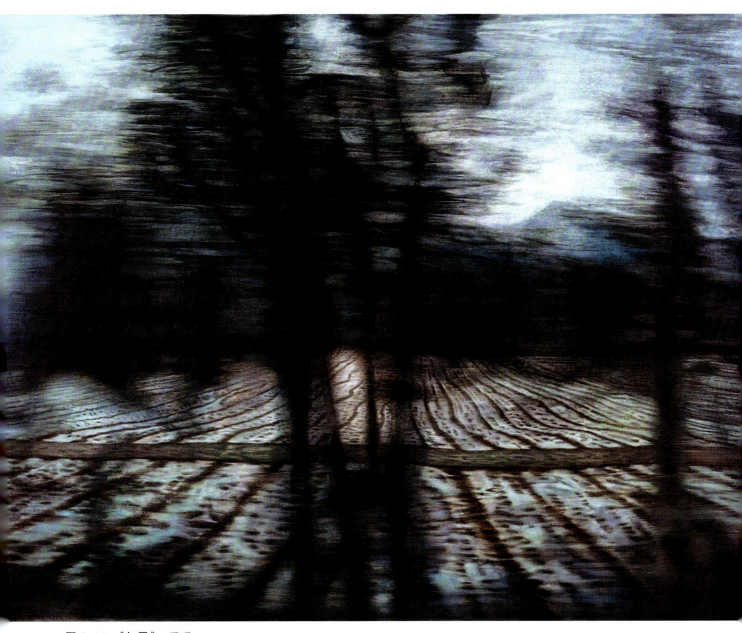

图 6-64 《如风》 栗珊

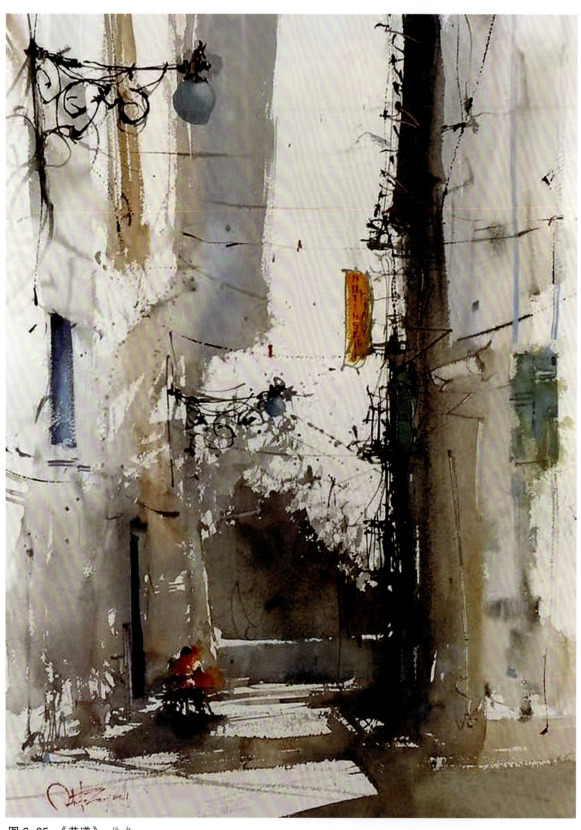

图 6-65 《巷道》 佚名

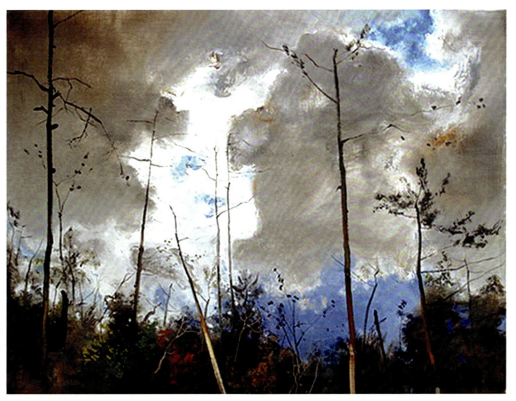

图6-66 《内蒙风光》 徐里

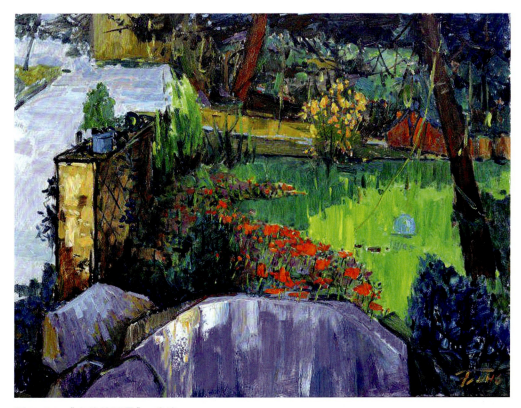

图6-67 《室外的风景》 张膑

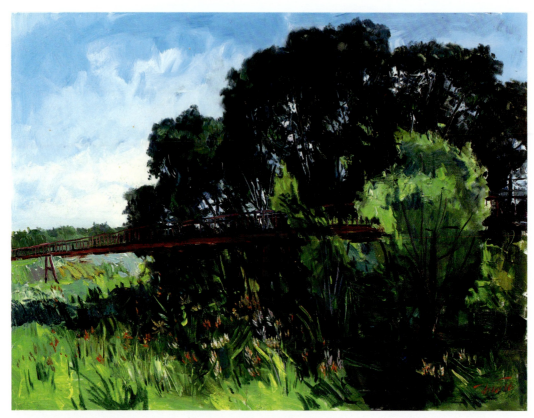

图 6-68 《莫斯科郊外》 张朕

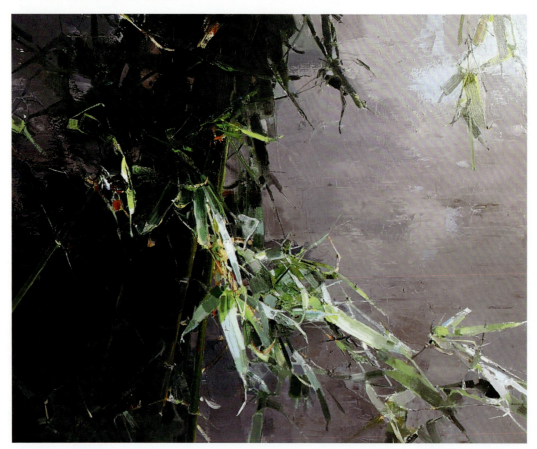

图 6-69 《竹语》 周建捷

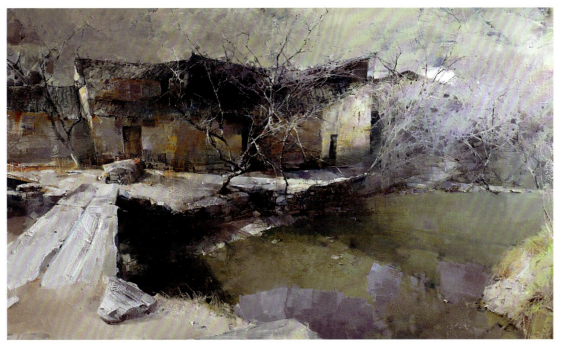

图6-70 《前村烟树之三》 周建捷

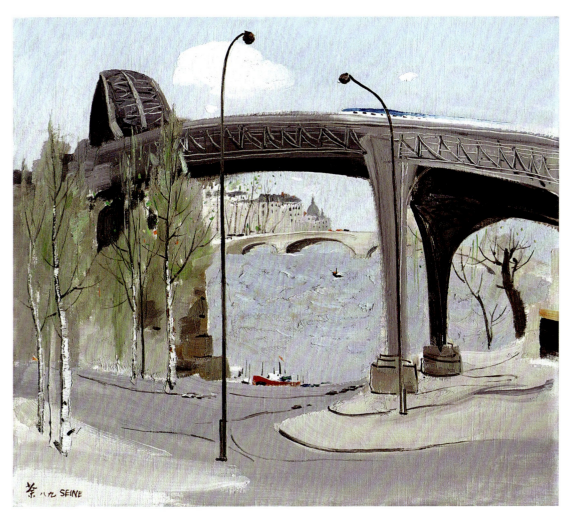

图6-71 《塞纳河桥》 吴冠中

图 6-72 《安娜的贝多芬》 麦金太尔

图6-73 《风景》 威廉·麦金农

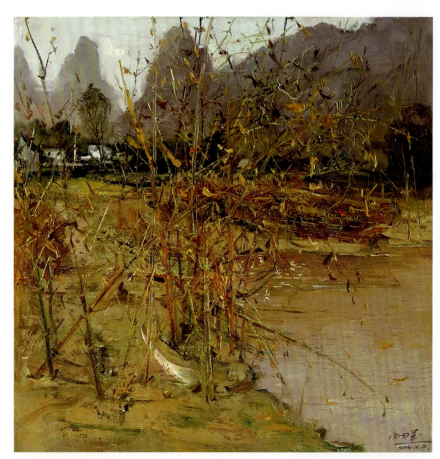

图 6-74 《野竹》 厉国军

图 6-75 《动物眼中的风景》 鸥洋

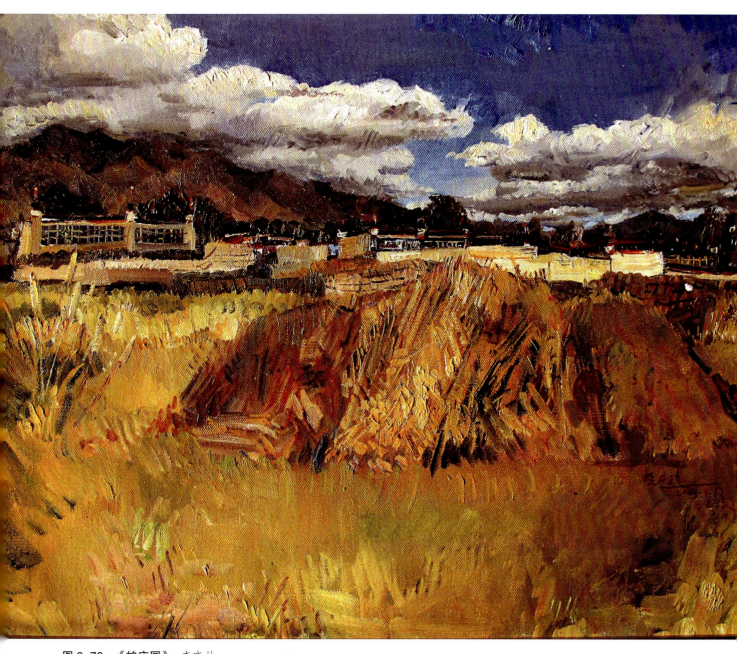

图6-76 《帕庄园》 李晓林

三、人物欣赏

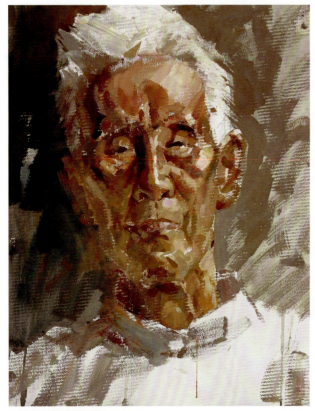

图6-77 《老人像》 张永

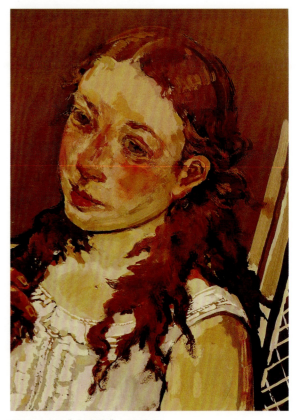

图6-78 《女孩像》 夏俊娜

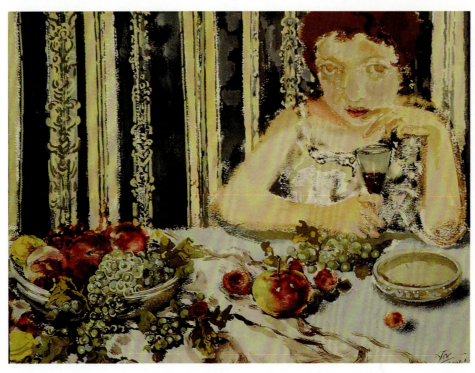

图6-79 《流金岁月之二》
夏俊娜

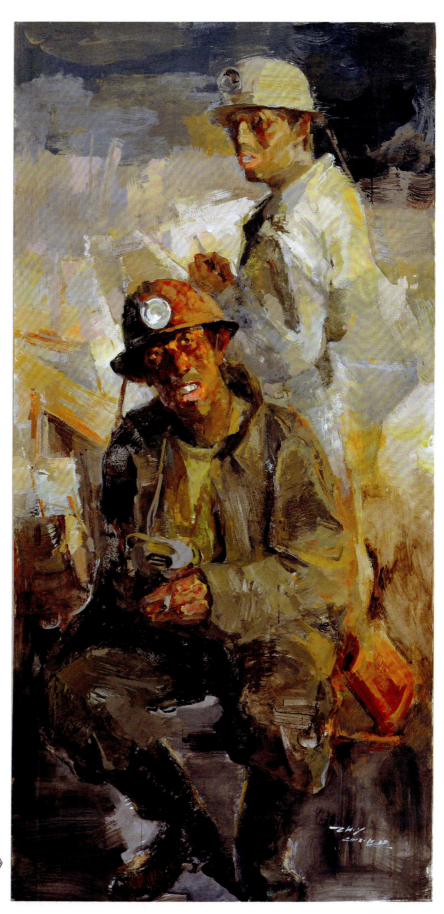

图 6-80 《淘金者之二》
张永

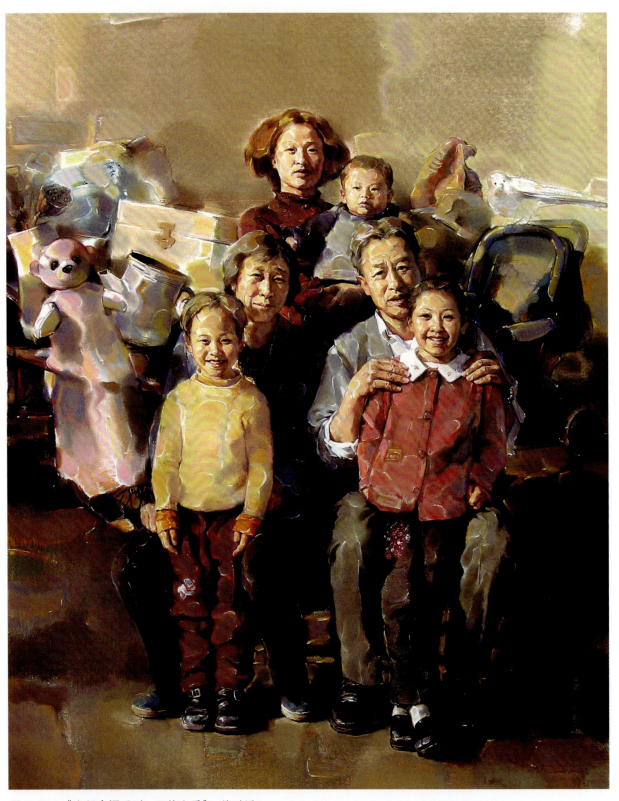

图6-81 《守望幸福系列：天伦之乐》 林则军

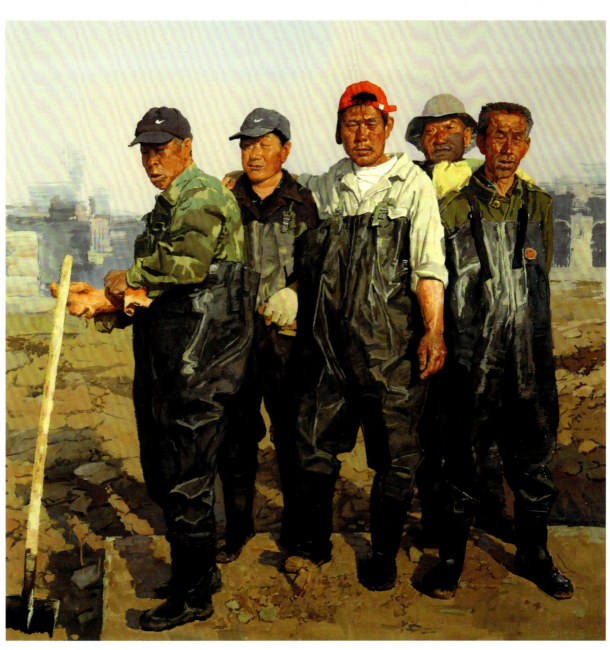

图 6-82 《兄弟》 陆庆龙

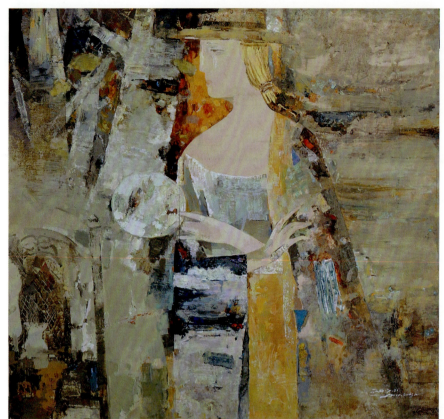

图 6-83 《桦树的女子》 王鹭

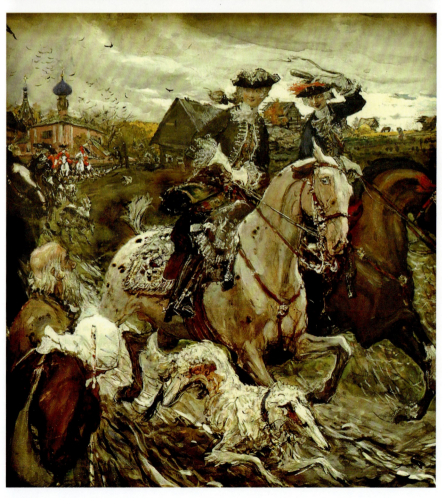

图 6-84 《彼得二世与伊丽莎白公主狩猎》 谢洛夫

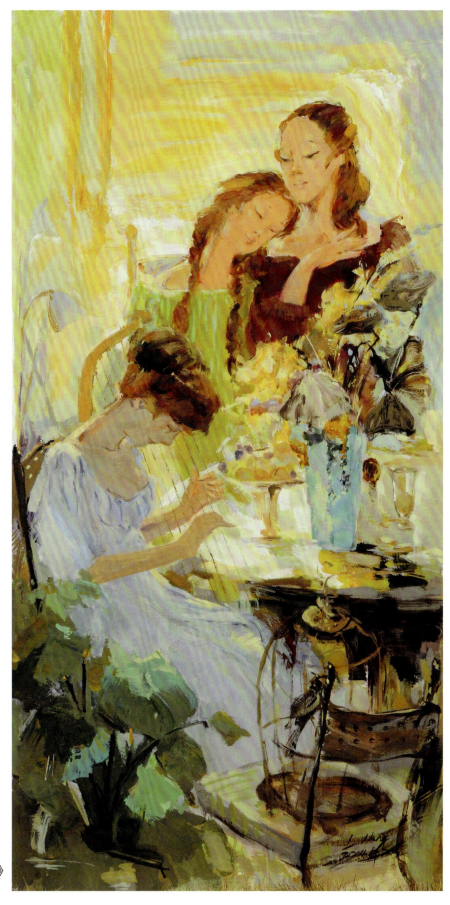

图 6-85 《盛世华章之三》
王鹭

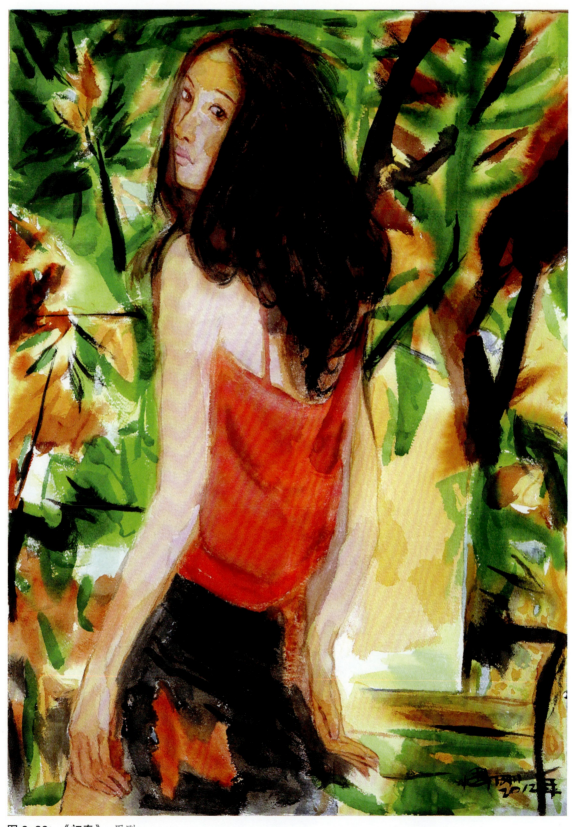

图 6-86 《初春》 周刚

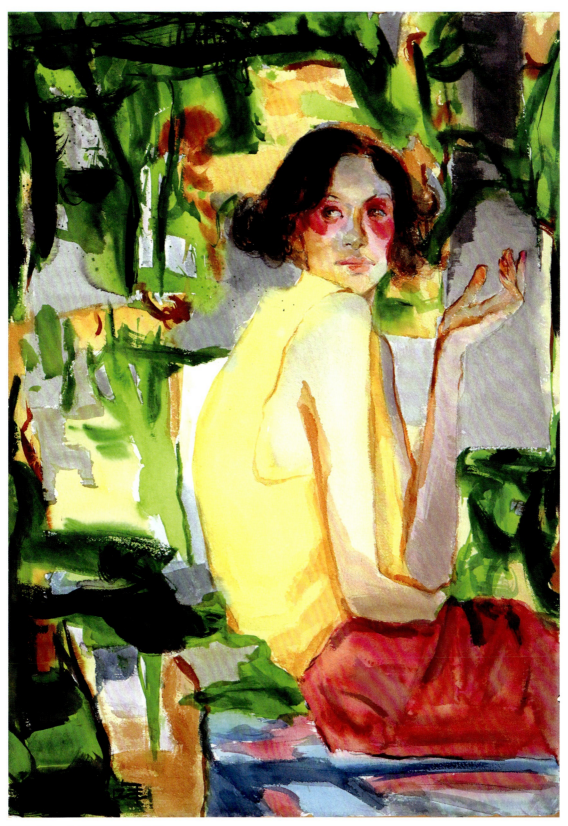

图 6-87 《人面桃花》 周刚

图 6-88 《男子肖像》 葛鑫

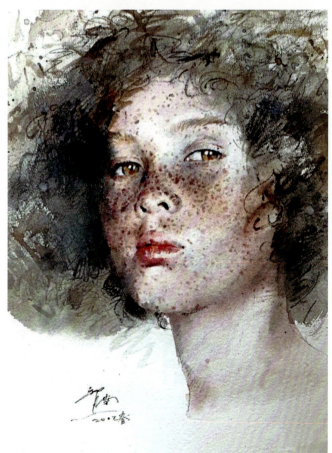

图 6-89 《芳华》 蒋智南

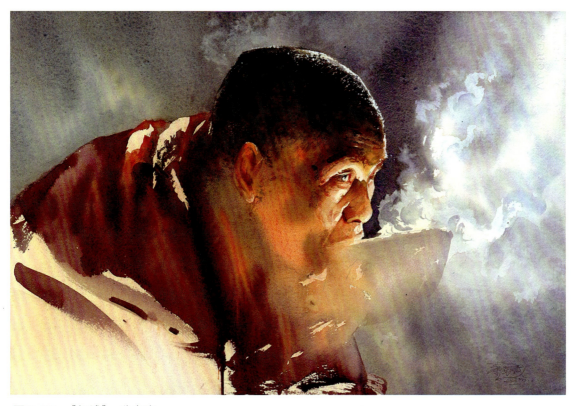

图 6-90 《坛城》 董克诚

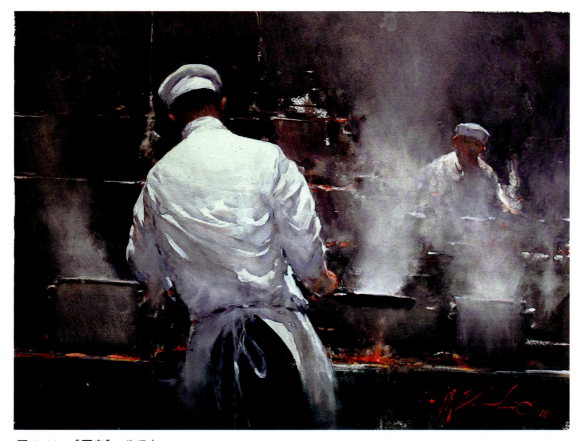

图 6-91 《厨房》 约瑟夫

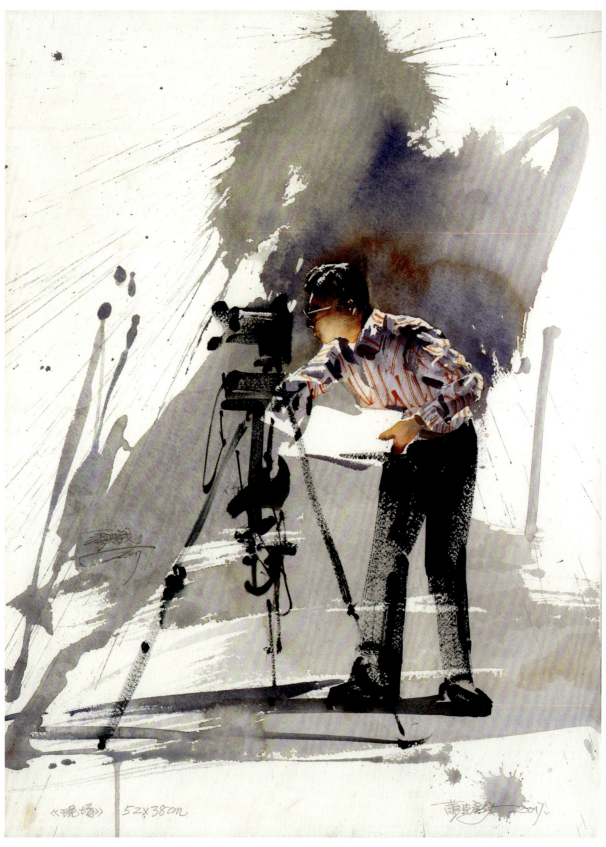

图6-92 《现场》 董克诚

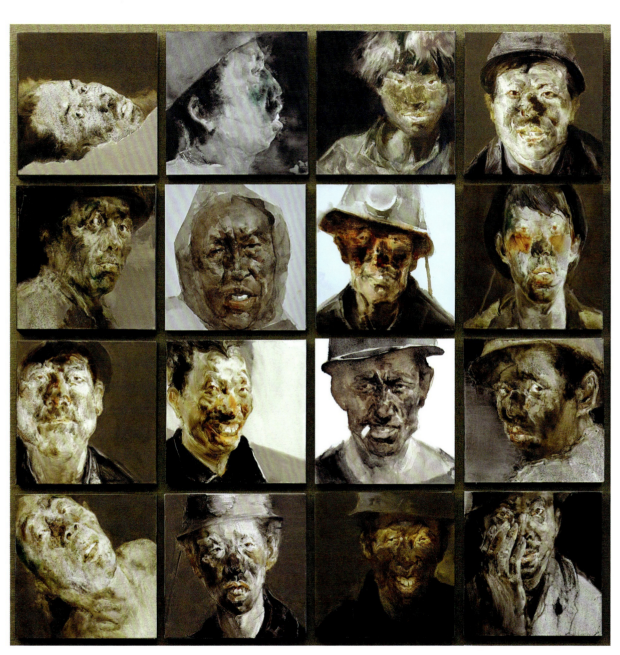

图 6-93 《表情 2019》 张永

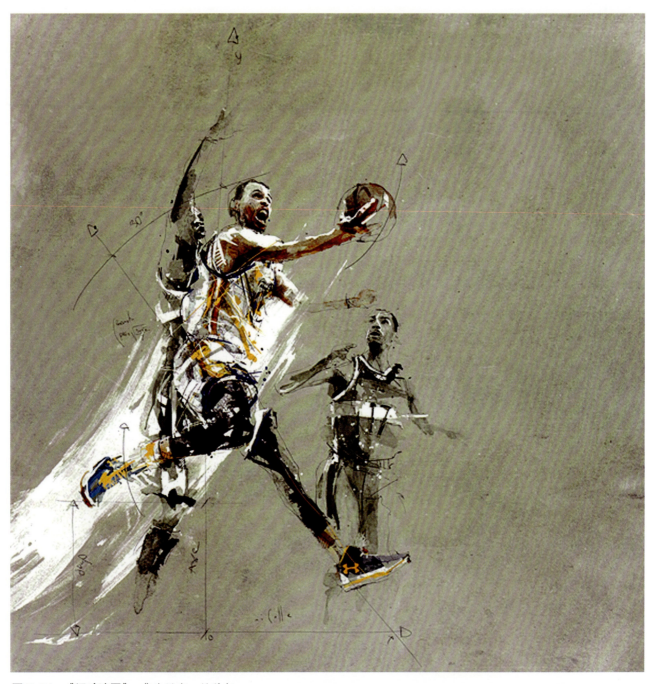

图 6-94 《运动速写》 弗洛里安·尼科尔

图 6-95 《妇人像》 赵洋

图 6-96 《圣地阳光》 张永

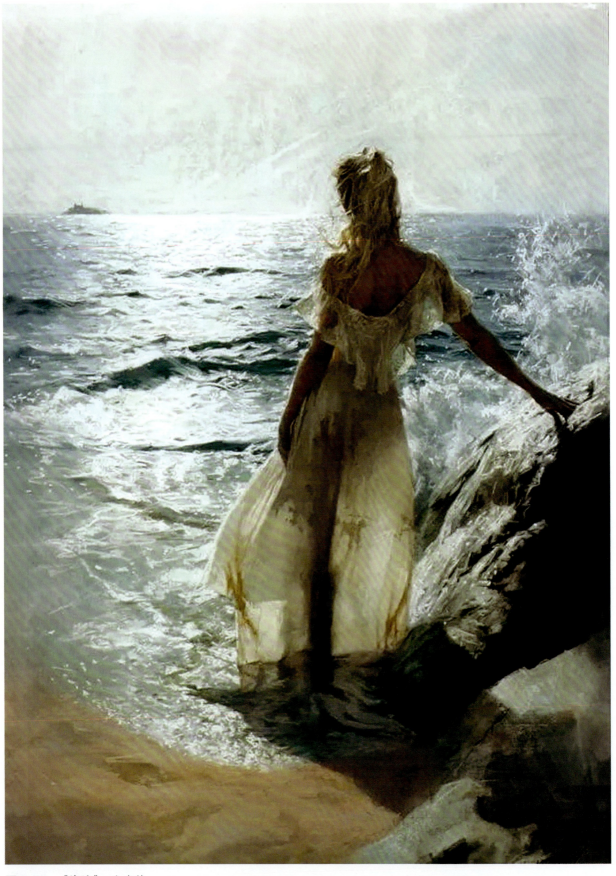

图 6-97 《海边》 文森特

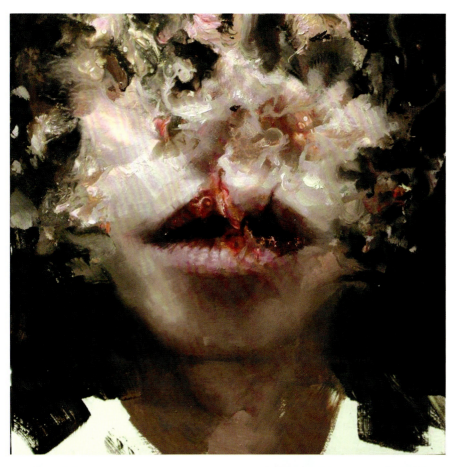

图 6-98 《面孔》
　　亨里克·AA·乌达林

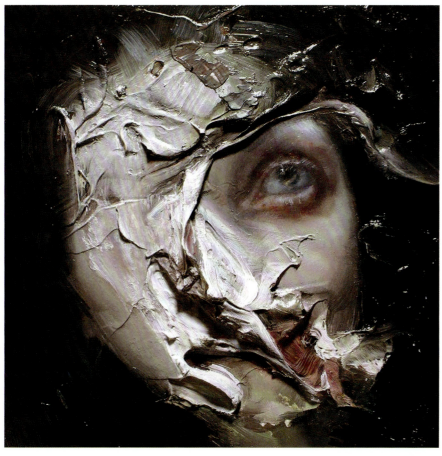

图 6-99 《支离破碎的面孔》
　　亨里克·AA·乌达林

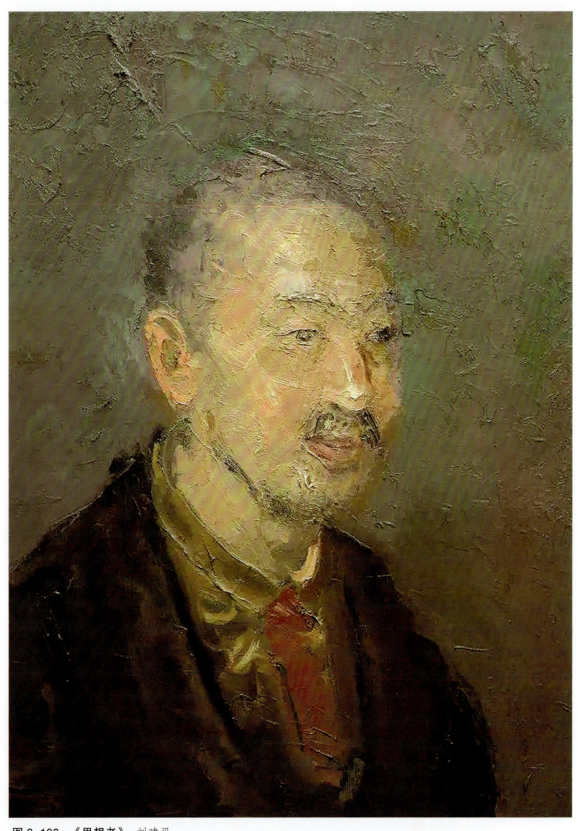

图 6-100 《思想者》 刘建平

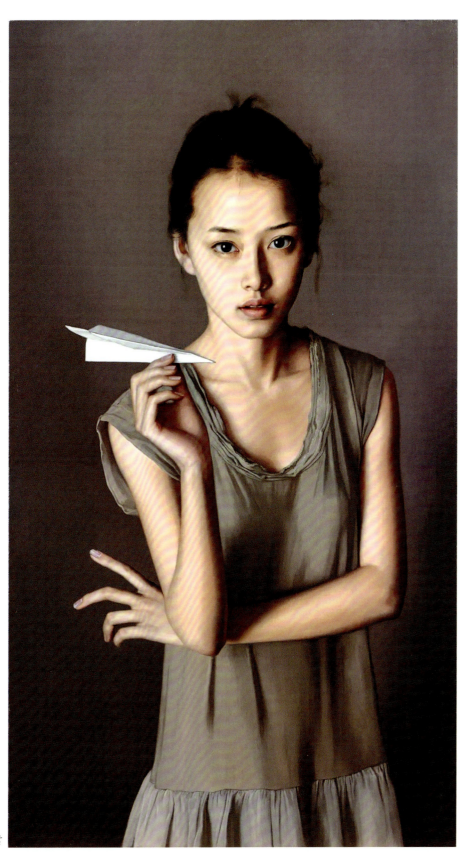

图6-101 《随风》 李贵君

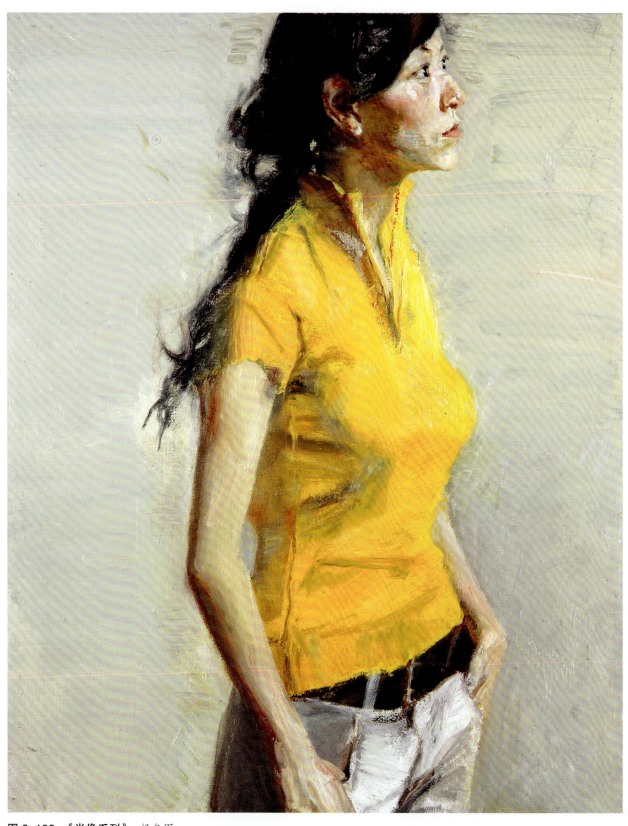

图 6-102 《肖像系列》 杨参军

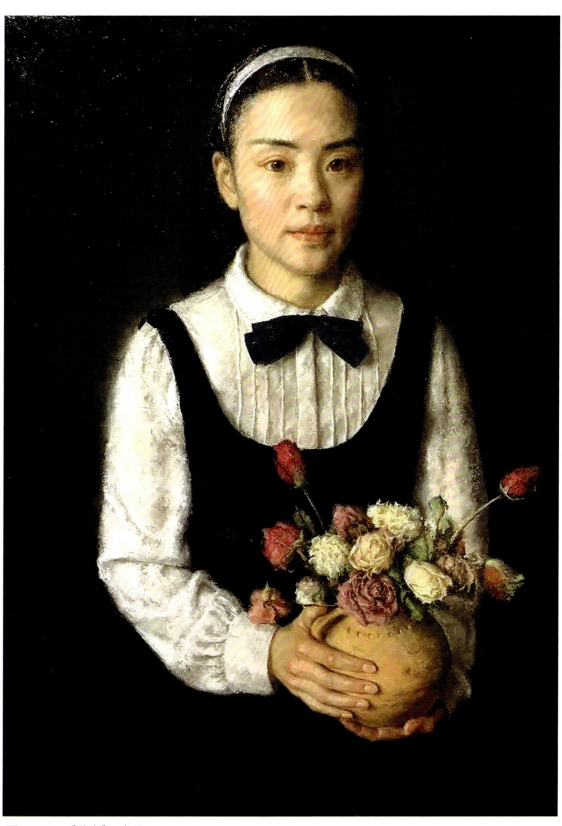

图6-103 《美卉》 常磊

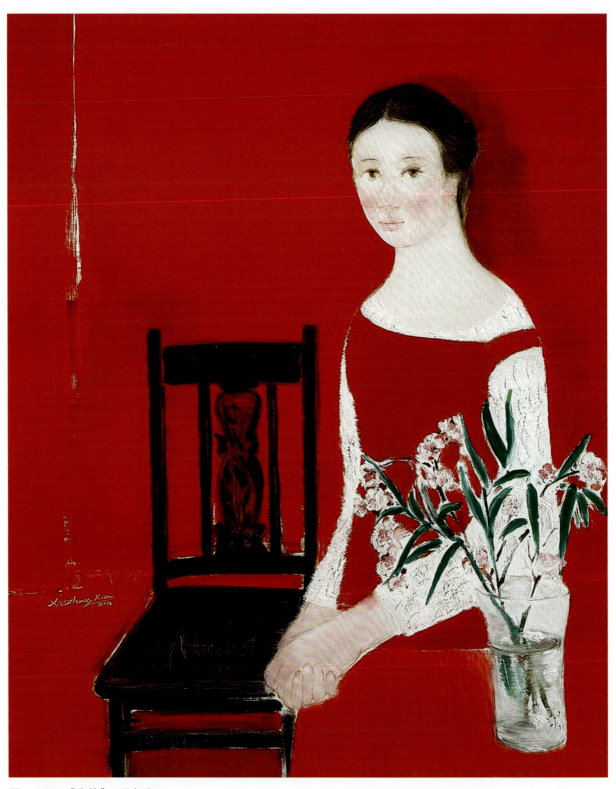

图 6-104 《空椅》 谢中霞

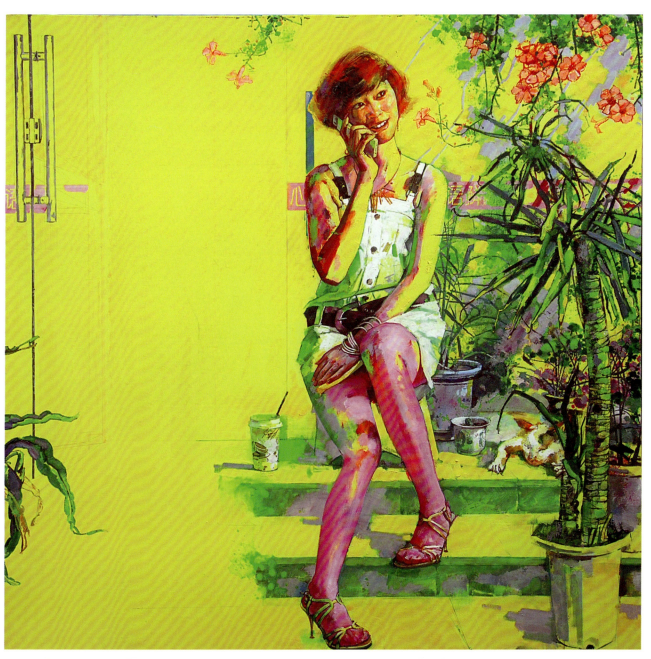

图6-105 《盛夏》 王俭

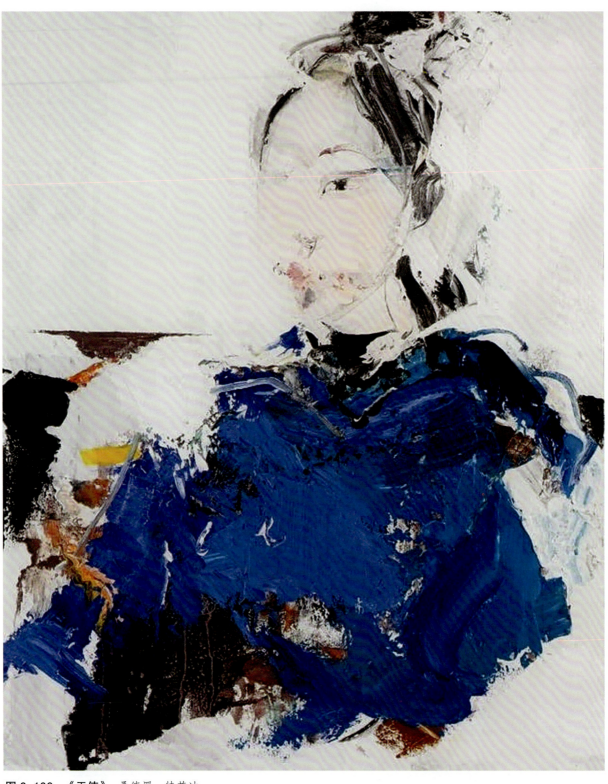

图6-106 《天使》 桑德罗·特劳迪

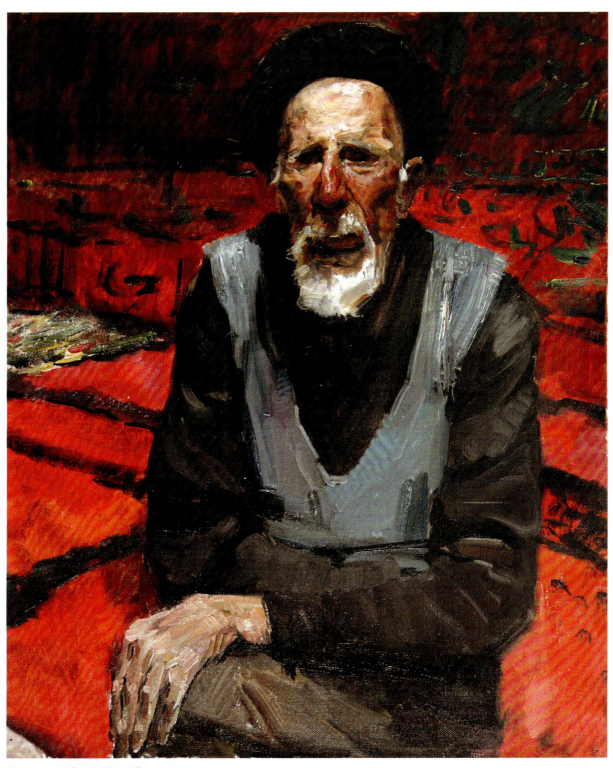

图 6-107 《巴依克大爷》 李晓林

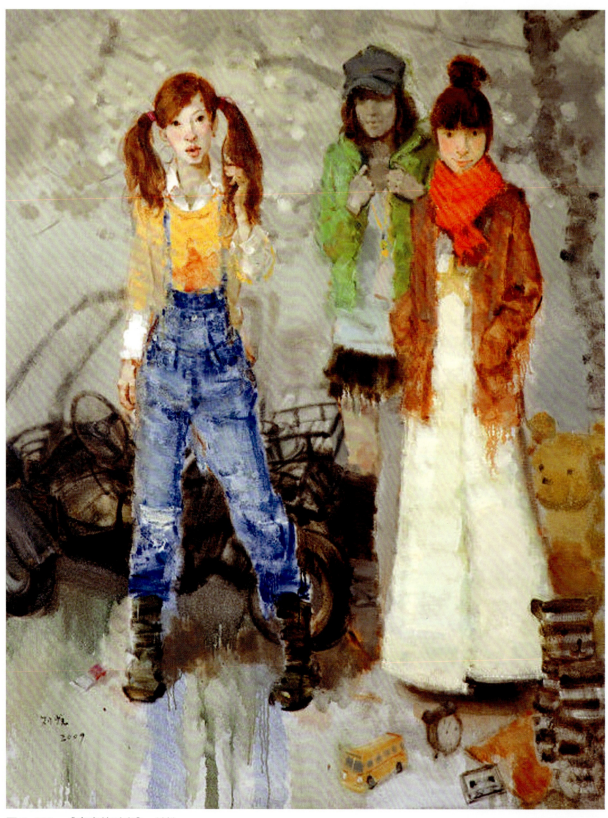

图 6-108 《青春的时光》 刘悦

参考文献

[1] 盛希希，刘淑泓．设计色彩［M］．北京：清华大学出版社，2012．

[2] 高柏年，朱敦俭，徐海鸥．水粉［M］．南京：江苏美术出版社，2006．

[3] 杨广生，栾布．新思维水粉画教程［M］．北京：高等教育出版社，2007．

[4] 彭才年．水粉［M］．北京：机械工业出版社，2010．

[5] 城一夫．色彩史话［M］．亚健，徐漠，译．杭州：浙江人民美术出版社，1990．

[6] 保罗·芝兰斯基，玛丽·帕特·费希尔．色彩概论［M］．文沛，译．上海：上海人民美术出版社，2004．